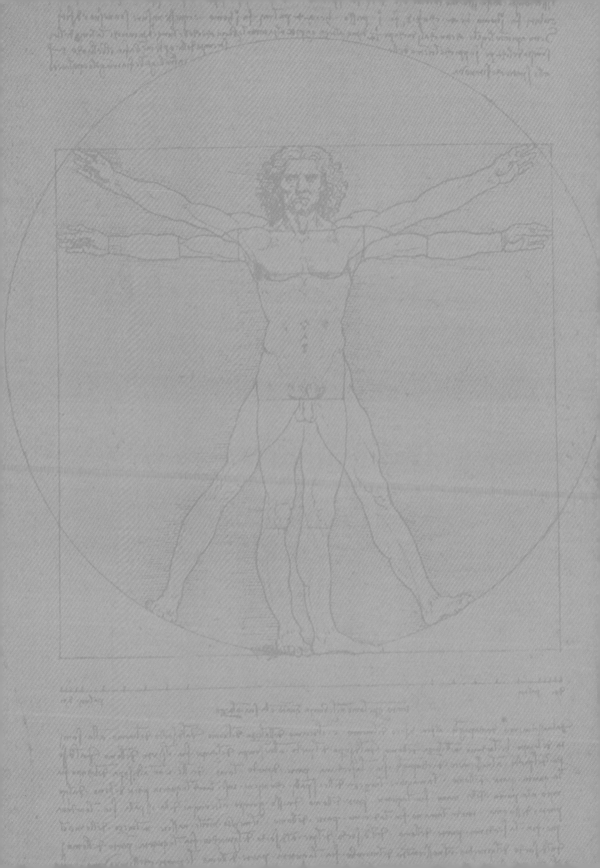

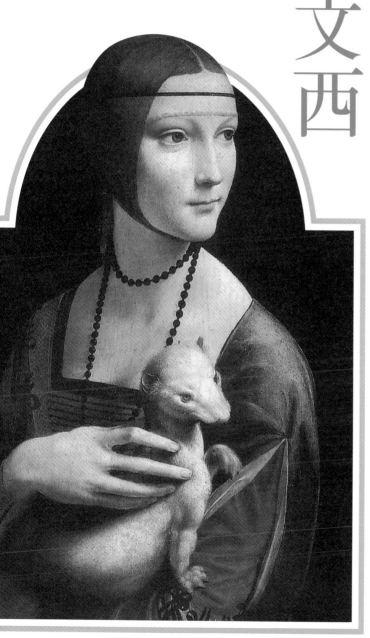

從0開始

圖解

達文西

陳彬彬——著

晨星出版

如果達文西也玩臉書社群

　　如果五百年前就有臉書交友，我想，達文西應該會和唐伯虎成為互動頻繁的摯友。他們兩人都生於十五世紀，皆寫一手好字，能作詩，也通曉音律。唐伯虎不但擅長山水畫，對人物、花鳥也有很深的造詣；達文西在這方面也下過很多功夫，我想他一定會喜歡唐伯虎的《山路松聲圖》，兩人聊到濃淡墨韻和山水意境，想必有許多想法和心得可以交流。唐伯虎一定也喜歡達文西那幅《抱銀貂的女子》，原來西方仕女的氣質神韻，完全不輸他筆下的《班姬團扇圖》。

　　如果他們搭乘時光機來到現代，唐伯虎可能會忍不住抱怨：怎麼現代人只認得周星馳，只知道《唐伯虎點秋香》，殊不知電影和裨官野史都屬杜撰，真正的唐伯虎並沒有娶九個老婆，更沒有一副誇張搞笑的樣子。達文西或許也感同身受，因為人們太迷《達文西密碼》，卻把真實的達文西和虛構的小說混為一談，小說雖然借用了《蒙娜麗莎》、《最後的晚餐》、《岩窟聖母》和《維特魯維安人》等畫作，但說法似是而非，這些作品背後的意義與小說內容根本是天差地遠。

好啦！我知道這種想法很瘋狂。怎麼會有這種不可能的事發生？簡直是異想天開。不過在五百年前那種沒有電力馬達，只能騎馬拉車的年代，達文西不也想著要發明在天上飛的機翼、在水中潛行的戰船，以及可以在水面行走的鞋嗎？所以我想，如果達文西也玩臉書，或真的有人發明時光機，我一定也會和達文西成為好朋友。因為我們都有天馬行空的想像力，不怕被笑、不怕被當成瘋子或怪胎。只不過才疏學淺如我，也只能做做白日夢，胡思亂想自我解嘲而已。要是換成達文西，他恐怕早就拿起紙筆，在筆記本認真畫起草圖設計了。

達文西就是這樣一個多才多藝的奇人。他對生命充滿熱情與好奇心。對於未知的領域從不設限、不畏懼，這些特質都表現在他的繪畫作品當中。因此要欣賞達文西的畫作，必須先對達文西有所了解，甚至對他所處的大環境有所認識，才會驚嘆他的繪畫世界蘊藏了多少知識學養，而且又用到多少創意技法。

一直覺得達文西的世界就像浩瀚無垠的大海。想了解他的深度和廣度，絕不是區區一幅《蒙娜麗莎》，或一本《達文西密碼》就可以辦到的。讓我們把達文西加入臉書好友，從零開始認識這位曠世天才，你一定會發現他真是一位精采有趣的好朋友。

陳彬彬

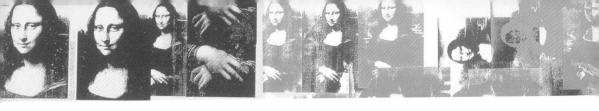

CONTENTS〔目次〕

第二部　欣賞達文西　　58

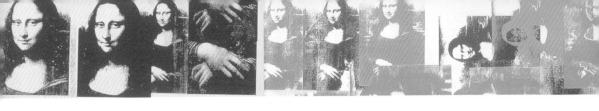

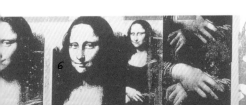
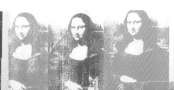

後紀　達文西效應　160

達文西誕生的文西城

　　西元1452年，義大利誕生了一位全方位的文藝奇才，他相貌俊美，氣質非凡，是音樂家，也是詩人、雕刻家和畫家。雖然他一生完成的畫作並不多，卻已經展現驚人的技巧和深度，後代畫家經常臨摹、仿效他的作品。他對整個西洋繪畫史的演進可以說是影響深遠，像這樣才華洋溢的畫家真是五百年來絕無僅有的一位。

　　一個精通音樂、詩書、繪畫的文藝大師，照理應該是溫文儒雅的氣質青年，但他卻有驚世駭俗的另一面。他無畏於屍臭和血腥，起碼解剖了三十具屍體：打開孕婦的子宮，挖出人類的心臟，切開男性生殖器官……他不止文科好，數學也一級棒，還能設計房屋、橋樑，發明戰車、大砲等匪夷所思的武器。為什麼一個擅長詮釋人性之美的藝術大師，腦海中卻同時想發明殺人不眨眼的機器？這實在讓人費解，難怪許多人覺得他實在是位謎樣的天才。

第一部

認識達文西

　　是的，關於他的謎團還真不少，包括他書寫的文字都是左右顛倒，讓人看得一頭霧水；必須把文字對著鏡子照，才能從鏡中反射看懂這些文字密碼究竟在說什麼。不光是他的手稿艱澀難懂，他畫中的男女經常露出神祕的笑意和費解的手勢，也給人謎樣的想像空間，好像他不僅畫出人物的表情動作，也試著傳達他們幽微細膩的心思。難怪這些畫作歷經五百多年還時常被拿來熱烈討論，不少小說、電影和廣告，更喜歡從這位畫家的生平和作品去尋找發揮的題材。

　　他是文藝復興時期的繪畫大師，是多才多藝的全能型巨匠，他就像深不可測的海洋，時而溫柔感性，時而理性冷靜，他的名字是李奧納多・達文西。

　　現在就讓我們從零開始，一窺這位藝術大師的世界，欣賞他歷年來精彩絕妙的作品。

側寫達文西……

姓名 李奧納多‧達文西（Leonardo Da Vinci）

達文西不姓「達」，也不姓「文西」，他出生於義大利的文西鎮，當時姓氏的觀念還不是很普遍，一般人只稱呼「台北阿三」或「台南阿水」以示區分，所以這個名字的意思是「來自文西鎮的李奧納多」。

生日 1452 年 4 月 15 日

這一年是中國明景宗時期的景泰三年，也就是「景泰藍」盛行的年代，明朝也有一位能詩擅畫的風流才子，那就是大名鼎鼎的唐寅（唐伯虎），他比達文西小了十八歲（1470 ～ 1524）。

星座 牡羊座

具有勇於嘗試，不願墨守成規的個性，屬於走在時代尖端的革新派。

生肖 猴

算一算中國的生肖，你猜達文西屬什麼？他是多情、靈活、聰明、反應機敏的猴子呢！

飲食 素食主義

基於悲天憫人的情懷，達文西不吃肉，只吃蔬菜，他還經常在市場買下籠中的小鳥放生。

卒年 1519 年 5 月 2 日

達文西在法國翁布瓦茲城去世，享年 67 歲。
這一年麥哲倫開始環球航海；中國明朝發生「宸濠之亂」，由王守仁出兵平定。
十六世紀也是朝鮮中宗在位的期間（1506 ～ 1544 年），他在 1523 年冊封首位女性御醫為「大長今」。

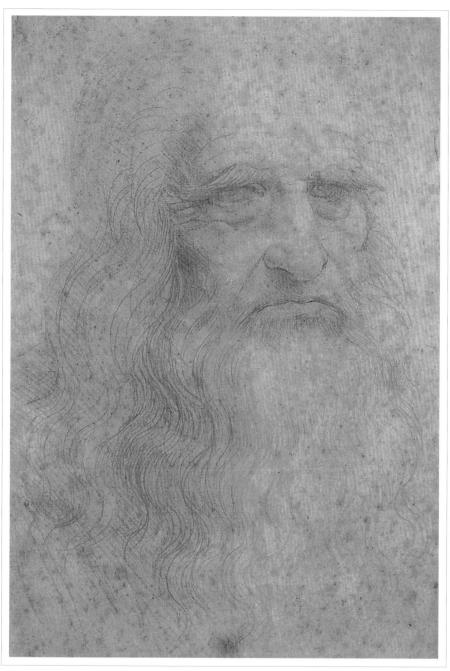

達文西自畫像 約1512 年
炭筆素描・畫紙　33.3 x 21.3cm
義大利　杜林皇家圖書館

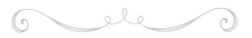

達文西的生平

文西鎮與佛羅倫斯

達文西誕生於義大利托斯卡尼省的文西鎮，距離當時的文藝復興重鎮佛羅倫斯只有三十公里，或許他的祖父知道這個孫子將來會很有成就，所以當時特別清楚的記錄他的「生辰八字」，那天是星期六，達文西在凌晨三點哇哇墜地。

他的母親據說是文西城的一名村姑或酒館侍女，和達文西的父親並沒有婚姻關係。達文西的父親是鎮上相當受人敬重的公證師（相當於現代的律師），家庭環境很好，他在達文西五歲的時候將他接回到家，讓兒子接受完整的教育；拉丁文和數學奠定他的學識基礎，詩歌和繪畫陶冶他高貴文雅的氣質。達文西從小就是音樂神童，他唱歌有如天籟，還彈得一手好琴，十幾歲就能從蛇和蝙蝠等動物找到靈感，畫出活靈活現的惡龍怪獸，達文西的父親看出兒子很有藝術天分，決定送他到佛羅倫斯去學畫。

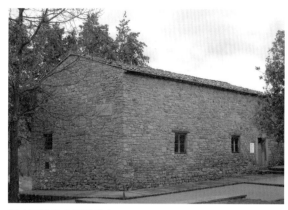
達文西位於文西鎮的家

　　十五世紀的繪畫屬於「工藝」的一部份，當時佛羅倫斯有許多工作室專門替教會和貴族製作浮雕傢俱、雕刻聖像、繪製畫像等等。達文西加入的是當時最富盛名的維洛奇歐工作坊，維洛奇歐是文藝復興初期最傑出的雕刻家之一，他本身精通各種藝術創作，舉凡繪畫、雕刻、鑄銅、珠寶鑲嵌等都很拿手。達文西能在這麼重要的工作坊學習，想必增加不少實務技巧和藝術視野。

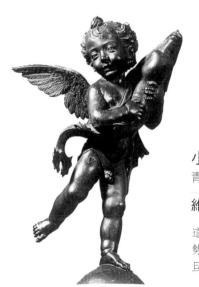

小天使與海豚 約1470年
青銅，高　125cm

維洛奇歐 Andrea del Verrocchio　1435～1488

這是維洛奇歐替梅迪奇家族設計的噴泉雕像，小天使的姿勢非常活潑，海豚的嘴巴是噴泉的出水口，這樣的噴泉一旦在花園運作，想必會呈現優美靈動的視覺效果。

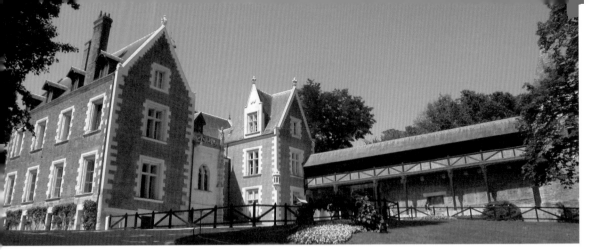

達文西晚年在法國居住的呂塞莊園（Clos Lucé），如今這裡是達文西博物館，裡面有許多按照達文西手稿製作而成的模型機器。

投效米蘭公爵

　　達文西在1482年遷居米蘭，可能因為當時佛羅倫斯重視的畫家是波提切利、佩魯吉諾等人，他們在1481年都受到教皇邀請去梵諦岡工作了。但是達文西卻沒有受邀，所以他難免想要尋找更適合自己的舞台，或許他並沒有把自己定位成畫家，畢竟他的研究和興趣實在太廣泛了。當他寫信向米蘭公爵求職時，特別提到自己的軍事長才，希望對米蘭公國的建設和軍防有所貢獻。不過公爵並沒有採納在當時還太過前衛的構想，他只希望達文西為貴族演奏優美的音樂、設計珠寶華服、安排宴會的場地佈置等等。事實證明達文西在米蘭停留的前後十八年間，確實完成不少重要的畫作，像《岩窟聖母》、《抱銀貂的女子》和《最後的晚餐》等。

重回佛羅倫斯

　　達文西在1500年又回到佛羅倫斯，這時候他已經四十八歲，達文西最著名的畫作《蒙娜麗莎》就是這時候開始畫的。他和年輕的米開朗基羅在這段期

間有過短暫的交集，兩人同時替佛羅倫斯市政府繪製戰爭壁畫，頗有一較長短的意味，只不過兩人陰錯陽差都沒完成作品，就接下別的工作各奔東西。這十多年達文西大抵在米蘭和佛羅倫斯來來回回的工作，一直到西元1513年才前往羅馬。

遠赴法國，最後的安息地

西元1514年達文西因為輕微中風導致右臂癱瘓，幸好他是左撇子，雖然行動有所不便，他還是繼續他的科學研究。西元1517年達文西應法國國王法蘭西一世之邀，前往法國替這位新上任的國王規劃城市，國王對他相當禮遇，特別在翁布瓦茲城堡附近賜給達文西一座莊園，以便就近向他請益。達文西終於有機會把早年為米蘭公爵設計的城市藍圖拿出來執行了，只可惜他的身體越來越虛弱，於西元1519年病逝此地，享年六十七歲。

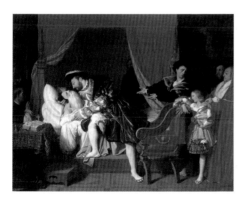

達文西之死　1818年
油彩・畫布　40 x50.5cm
法國巴黎　小皇宮

安格爾 Ingres　1780～1867年

據說達文西是死在國王法蘭西一世的懷中。這種說法或許略微誇張，但安格爾還是依照想像情境畫出莊嚴哀戚的景像。

達文西的老師

　　維洛奇歐不但是一名傑出的藝術家,更是一名偉大的老師,許多文藝復興時期的畫家都是來自他的工作坊,包括波提切利、佩魯吉諾(拉斐爾的老師)、吉蘭達歐(米開朗基羅的老師)、克里迪等人都是。剛進工作坊當學徒是很辛苦的,雖然不像中國學徒要幫老師倒痰盂、尿盆,但也要從洗畫筆、磨顏料做起,通常要經過四年的磨練才能成為老師的繪畫助手,幫忙畫一些背景或陪襯人物。

　　達文西是在1469年(十七歲)加入維洛奇歐的工作坊,1472年就協助老師繪製名畫《基督洗禮》,他只在這幅畫的左下角畫了一名天使,但已經比老師畫的人物還出色;據說維洛奇歐看了大為驚嘆,從此丟掉彩筆不再作畫,專心致力於雕塑創作。不過這位名師似乎沒有因此妒嫉自己的學生,達文西在1472年取得畫家公會的認可,照理可以自立門戶開工作室,但是他仍然住在老師家中幫忙。維洛奇歐之後創作的《大衛像》據說就是以達文西為模特兒,從雕像可以看出年輕的達文西相當俊俏,渾身散發著朝氣與活力。

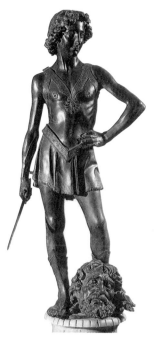

大衛像 1473～1475年
青銅，高　125cm
義大利佛羅倫斯　巴傑羅美術館

維洛奇歐 Andrea del Verrocchio
1435～1488年

這尊雕像也是梅迪奇家族訂購的，由於大衛的面容酷似
達文西在《東方三賢士的朝拜》中暗藏的自畫像，所以
後人普遍認為這尊雕像是維洛奇歐以達文西為模特兒所
創作的。

維洛奇歐師生關係圖

從以下圖表就可以清楚看到文藝復興三傑都是師承自維洛奇歐門下，他真是作育英才無數，堪稱西洋藝術界的一代大師「孔子」。

達文西的前輩

文藝復興初期最重要的二個雕塑家就是唐納泰羅和維洛奇歐，據說維洛奇歐是唐吶泰羅的弟子，但二人風格迥然不同，這種說法值得懷疑。

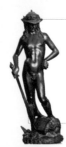

唐納泰羅 Donatello
1386～1466年

大衛像　1430年
高158cm　青銅
義大利佛羅倫斯　巴傑羅美術館

維洛奇歐 Andrea del Verrocchio
1435～1488年

少女雕像　1475～1480年
高61cm　大理石
義大利佛羅倫斯　巴傑羅美術館

達文西的同儕

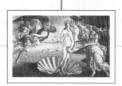

波提切利 Botticelli
1445～1510年

維納斯的誕生　1485年
蛋彩‧畫布
172.5 x 278.5cm
義大利佛羅倫斯
烏菲茲美術館

吉蘭戴歐 Ghirlandaio
1449～1494年

老人與孫子　1490年
蛋彩‧木板 62 x 46cm
法國巴黎　羅浮宮

佩魯吉諾 Perugino
1448～1523年

抹大拉瑪麗亞　1500年
油彩‧畫板　47 x 34cm
義大利佛羅倫斯
碧提宮美術館

達文西 Da Vinci
1452～1519

蒙娜麗莎　1503～
1506年
油彩‧畫板　77 x 53cm
法國巴黎　羅浮宮

米開朗基羅 Michelangelo
1475～1564年

大衛像　1504年
大理石　高 342cm
義大利佛羅倫斯　學院美術館

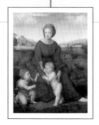

拉斐爾 Raphael
1483～1520年

草地上的聖母　1506年
油彩‧木板　113 x 88cm
維也納　藝術史博物館

唐納泰羅 Donatello
1386～1466年

大衛像　1430年
高158cm　青銅
義大利佛羅倫斯
巴傑羅美術館

這座大衛像是文藝復興初期第一座裸身的青年雕像，所以在當時也引發一些爭議，覺得這件作品背離聖經故事太遠，給人感官肉慾的聯想，唐納泰羅不得已只好幫大衛加上帽子和靴子，這樣他就不算「全裸」了。

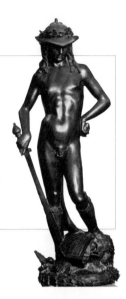

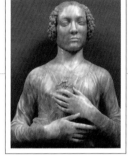

維洛奇歐 Andrea del Verrocchio
1435～1488年

少女雕像　1475～1480年
高61cm　大理石
義大利佛羅倫斯　巴傑羅美術館

這座持花少女的半身像相當受到佛羅倫斯人的喜愛，尤其是那雙毫無接縫的纖纖玉手，特別顯得生動自然。有人說雕像是梅迪奇的情婦多娜蒂，但也有一說是當時的美女吉內芙拉‧班琪。達文西也畫過她的新婚肖像，他的素描習作有類似的手部姿勢。

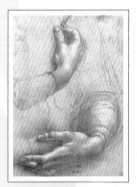

達文西 Da Vinci
1452～1519年

手部素描　約1474年
21.4 x 15cm
英國溫莎　皇家圖書館

【 達文西的同儕 】

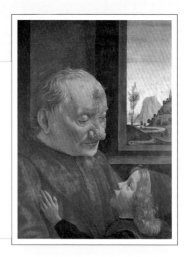

吉蘭戴歐 Ghirlandaio　1449～1494年

老人與孫子　1490年
蛋彩‧木板　62 x 46cm
法國巴黎　羅浮宮

吉蘭戴歐絲毫不掩飾祖父臉上的傷痕與蒼
老，這在講究人文之美的文藝復興時代是相
當少見的表現方式，但也因此更突顯蘋果臉
蛋的甜美男童，祖孫之情溢於言表。

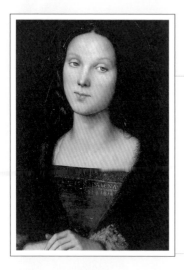

佩魯吉諾 Perugino　1448～1523年

抹大拉瑪麗亞　1500年
油彩‧畫板　47 x 34cm
義大利佛羅倫斯　碧提宮美術館

這幅畫曾經被認為是達文西的作品，但現在
世人一致公認是拉斐爾的老師佩魯吉諾所
作。畫中的聖女美麗安詳，和拉斐爾筆下的
聖母有幾分神似。

波提切利 Botticelli　1445～1510年

維納斯的誕生　1485年
蛋彩‧畫布　172.5 x 278.5cm
義大利佛羅倫斯　烏菲茲美術館

波提切利最有名的作品之一，他
的風格和達文西迥然不同，畫中
充滿浪漫詩意的人文精神，這也
是當時最受梅迪奇家族喜愛的風
格；而達文西偏向追求光線、比
例、遠近透視，是較注重科學理
性的表現方式。

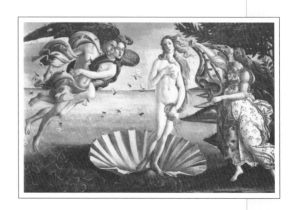

達文西 Da vinci　1452～1519年

蒙娜麗莎　1503～1506年
油彩·畫板　77 x 53cm
法國巴黎　羅浮宮

達文西、拉斐爾和米開朗基羅被合稱為「文
藝復興三傑」，這三位偉大的藝術家都師承
自維洛奇歐的旗下。

而這幅蒙娜麗莎展現出神祕涵遠的意境，正
式達文西最著名的代表作。

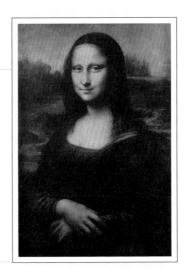

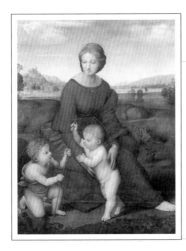

拉斐爾 Raphael　1483～1520年

草地上的聖母　1506年
油彩·木板　113 x 88cm
維也納　藝術史博物館

拉斐爾的聖母溫柔婉約，在人物的氣質和老
師佩魯吉諾相仿，但是背景打淡的處理，以
及金字塔三角形的構圖，同時也受到達文西
和米開朗基羅的影響。

米開朗基羅 Michelangelo　1475～1564年

大衛像　1504年
大理石　高 342cm
義大利佛羅倫斯　學院美術館

大衛像是米開朗基羅最著名的雕刻作品之一他打破
傳統的表現手法，這次大衛不但全裸，而且腳底下
也沒有巨人戈利亞的頭顱，他完全就像一個昂揚威
武的希臘神像，充份展現男性的力與美。

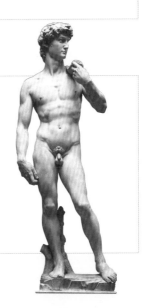

達文西的學生

　　達文西在1472年加入聖路克公會，這是由藝術家和醫生所組成的公會組織，二十歲的達文西算是取得畫家身份了，雖然父親要幫忙成立工作坊，但他仍留在老師的工作室幫忙，直到1476年才成為一個獨立接案的畫家。

　　達文西有了自己的工作室以後，身邊經常圍繞著俊美的男模特兒和學徒，他們之間過從甚密，難免引人側目，於是有人指控達文西為同性戀。法庭召來達文西和三名青年問話，但這個案子最後終究被撤銷了。或許因為達文西從小沒有母親，和女人幾乎沒有什麼交集，成長過程又多與男性同學、畫室學徒為伴，所以才會和幾位年輕學生有比較密切的互動。

　　尚·喬克蒙·卡普洛是在1490年左右加入達文西工作室的，當年他才十歲，據說有一頭漂亮的鬈髮，模樣相當秀氣美麗，但他卻有個「小惡魔」的綽號。

　　一年後達文西列出這個少年的諸多罪狀，說他是個小偷、騙子，個性冥頑不靈又貪得無厭。卡普洛至少偷了五次錢和一些值錢的東西，他愛買漂亮的衣服和鞋子，據文獻紀錄看來，他光是鞋子就有二十四雙，應該是個愛玩、愛美的俊俏少年。不過儘管他有那麼多缺點，達文西並沒有趕他離開，反而讓他在身邊一待就是三十年。早期達文西畫了許多俊美少年的素描，素描中的男孩

都有一頭鬈髮，畫的很可能就是這位「小惡魔」。

　　卡普洛雖然在達文西身邊待那麼久，但他似乎沒有太多藝術天分，不過據說達文西死後把那幅最神祕美麗的《蒙娜麗莎》留給卡普洛，可見他對這位平庸的弟子依然相當眷顧。當時這幅畫的價值已經很高了，最後由法國國王法蘭西一世以四千銀幣買下。

　　西元1506年達文西又收了一位十五歲的學生梅爾茲，他是一名貴族之子，對達文西充滿崇拜與熱愛，達文西很看重這名學生。剛開始卡普洛看到新來的梅爾茲受寵自然有些嫉妒，但後來也習慣他的存在了。梅爾茲和卡普洛跟著達文西在義大利各處旅行，最後也陪同老師一起前往法國作客。

　　梅爾茲比卡普洛有藝術細胞，許多原本被誤以為是達文西的作品，經科學鑑定後卻發現是梅爾茲所作，他應該是達文西最喜愛的弟子，也是最親密的友伴。晚年達文西雙手不靈活，他更成為老師的左右手，協助他繼續創作。

　　達文西死後把所有的研究手稿都留給梅爾茲，囑咐他要好好保管，梅爾茲對達文西的忠誠始終如一，他後來回到米蘭附近的家鄉，謹守達文西的叮嚀，妥善保管老師一生的心血；不過在梅爾茲過世以後，他的後代就把這些珍貴的手稿統統變賣了。

卡普洛畫像

達文西的人物素描經常可見鬈髮少年，據說就是以卡普洛為模特兒所繪製的習作。

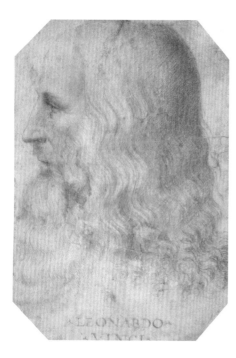

達文西畫像 1510年
炭筆素描·畫紙　27.5 x 19cm
英國溫莎古堡　皇家圖書館

梅爾茲 Francesco Melzi
1493～1570年

畫中人物確實是描繪達文西晚年的相貌，從
素描精細傳神的程度來看，這張素描很可能
是根據達文西的自畫像所做的臨摹習作，或
者是和達文西非常親近的人，據推測應該就
是出自梅爾茲的手筆。

凡爾多莫和波莫娜 1517～1520年
油彩·畫板　185x134cm
德國柏林　國立博物館

梅爾茲 Francesco Melzi
1493～1570年

凡爾多莫和波莫娜出自奧維的《變形
記》，敘述四季之神凡爾多莫化身為老
婦人，成功接近了他愛慕的果樹仙子波
莫娜。

這幅畫過去曾被懷疑是達文西所作，因
而引發不少爭議，多數人認為這只是具
有達文西風格的仿作，直到1995年找到
十八世紀的畫商文件，才證明是梅爾茲
的作品。

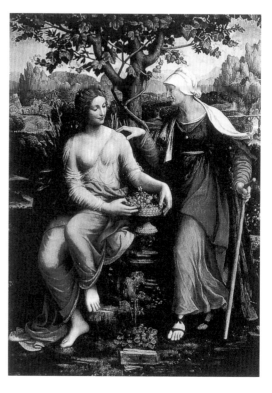

達文西的創意與發明

　　達文西留給梅爾茲一萬三千多頁的珍貴手稿，內容五花八門，包含達文西在各領域的研究心得，不過這些手稿都是一頁一頁分散的，多虧達文西的弟子——梅爾茲花了大半輩子時間，將這些手稿分類、編目，後人才得以瞭解達文西有多少天馬行空的想法。

　　例如當達文西看到小鳥飛翔，就會思考如何運用相同的原理讓人類也能飛行；當他因為同性戀的指控被帶到法庭審問，心情大大受到影響，之後便陸續發明許多逃獄的工具；而在那個頂多以馬車代步的年代，達文西卻異想天開的畫出直升機、潛水艇、坦克車等設計圖。這些構想在當時或許受限於材質和民風，許多大膽的創意並沒有付諸實行，然而如今再看看他的巧思，好些發想和概念早就是現代普遍的生活工具，令人不得不佩服達文西早在五百年前的洞燭機先。

　　在欣賞達文西的畫作之前，我們先來瞧瞧他的聰明腦袋裝了哪些創意發明，當我們越清楚達文西在想什麼，就越能理解他神祕、精妙的繪畫世界。

位於佛羅倫斯的百花大教堂，是全世界第三大教堂。這座教堂於西元1296年開始興建，教堂外觀由粉紅色、米白色和綠色的大理石砌成，看起來真是鮮豔壯麗，其中又以它紅色的教堂圓頂最讓人嘆為觀止。這是建築師布魯內勒斯基在眾多競爭對手中脫穎而出的設計；到了圓頂接近完工的時候，已經是達文西跟著維洛奇歐學習的年代。

維洛奇歐接受委任鑄造一顆十字架金球，並將金球放在教堂圓頂的最高處；然而要把一顆重達兩公噸的金球裝在教堂頂端，以當時的工程技術而言實在非常困難。當時達文西雖然只有才十九歲（1471年），但是他已經能設計一座旋轉式的起重吊杆，協助老師把這顆直徑六公尺的大圓球安置妥當。

神奇的水

達文西年輕時就對潺潺流水產生濃厚的興趣，在其他人眼中「水」或許平凡無奇，但達文西卻對水非常著迷。十九歲時他就發明汲水機，還陸續想到各種水上交通工具，包括可以在水面行走的鞋，划槳的船和潛艇裝置；他經常觀察水流的方向變化，再設計出運河渠道、橋樑、水壩等水利建設。

除此之外達文西更體會到水對人類生活的重要性，他一心發明可以輸送水的機器，希望把水源送進每一戶家庭（這不就是現代的輸水管設備？）。

十五世紀的歐洲飽受黑死病侵襲，當時的人起先並不知道是鼠疫，大量而快速的死亡很容易引起諸多怪力亂神的聯想，許多村夫愚婦更以為這是天譴報應，或吸血鬼肆虐所造成的。然而但注重科學精神的達文西，卻早一步想到這種傳染病和衛生情況有關。

他的理想是建造一座沒有黑死病的城市，街上沒有人民隨意丟棄的垃圾、房子下方應該有排水管和下水道，人們不應隨便把尿盆污物往外潑……。他的理念在當時看似不可能的空談，但現在卻是想當然爾的衛生觀念。

聖母百花大教堂是佛羅倫斯的地標，遊客很喜歡爬到教堂圓頂俯瞰美麗的市鎮。不過目前頂端的金球已非達文西所裝上的那顆，當初的金球在1600年被閃電擊中而掉落，後人才又重新鑄造了一顆尺寸更大、更沉重的金球。

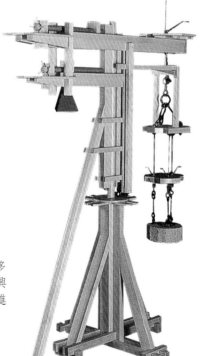

旋轉式吊杆 約1478～1480年

建築師布魯內勒斯基在佛羅倫斯留下許多
建造教堂的工具，達文西對此非常感興
趣，他熱衷研究這些器具的物理原理，進
而發展各式各樣的設計創意。

　　達文西吃素，還會買下市場的籠中小鳥放生，他似乎是個熱愛和平與大自然的人，但同時他卻也熱衷設計威力驚人的戰爭武器，這實在有點讓人無法瞭解他矛盾的思緒。然而達文西可認為自己是一名優秀的軍事工程師，且看他有哪些琳瑯滿目的發明。

　　達文西之所以熱衷機器發明，除了他本身對物理、機械就很有興趣，也是因應當時大環境所需。義大利在羅馬帝國之後就陷入無政府的狀態，有點像中國春秋戰國時代，形成群雄割據地方的局面，威尼斯、佛羅倫斯、米蘭、西恩納都是當時繁榮強盛的城邦。這些城邦之間互有外交合作，當然也免不了吞併與戰爭，城邦領袖自然希望擴張軍事攻防的能力，這是生存的不二法則。

　　處在戰爭時期的文人志士，如果想要有一展長才的舞台，恐怕必須投君主所好才有出線的機會；就如同春秋戰國時代，提倡仁道治國的孔孟儒家並不受青睞，反而是主張富國強兵的法家蔚為主流。從這個觀點來看，應該就可以理解達文西為何會發明這麼多戰爭武器。

　　他的理想當然不止於此，他希望發展水利、交通，建造適合人民居住的健康城市；可惜當時的城邦公爵大概只對武器和謀略有興趣，因此達文西自然而然利用發明機械的長才，期望獲得貴族重用，如此，才有機會施展其他的抱負。

　　達文西是個愛好和平的人，貴族們卻只願意為戰爭付出大筆金錢，有誰會將金錢用在和平、民生用途？或許由於達文西所構思的武器，當時看來過於匪夷所思，即使是戰功彪炳的米蘭公爵，也不願貿然採用他的「怪點子」。不過後人依照達文西的構思設計一一製成模型，證實有許多想法都是可行的。

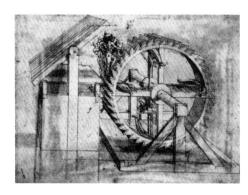

機器十字弓設計圖　約1480～1482年

鋼筆・墨水
義大利米蘭　安波羅修圖書館

達文西已經有武器連發的概念，他設計讓士兵
在輪子上跑，所產生的動力可讓輪圈內的四支
十字弓連珠發射，但這樣的設計可能會有不易
瞄準的問題。

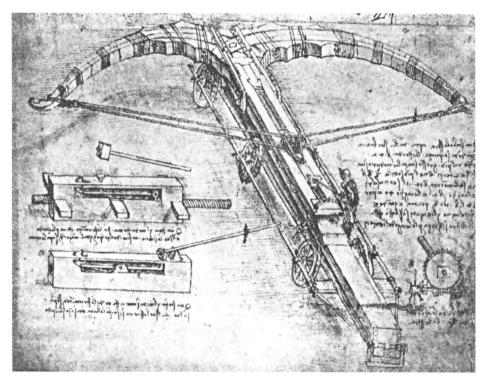

巨型十字弓設計圖　約1480～1482年

鋼筆・墨水
義大利米蘭　安波羅修圖書館

這把弓簡直是巨炮的規模，想必它的殺傷力不輸給當時的大砲。

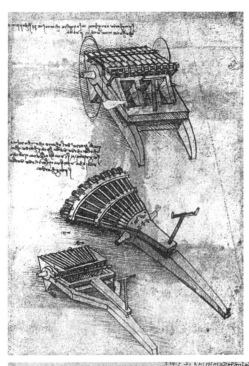

連發槍設計圖　　約1480～1482年

鋼筆・墨水
義大利米蘭　安波羅修圖書館

機關槍的概念，由單一開關控制十枝槍口的發射，顯示達文西對於機械力學的研究頗有心得。

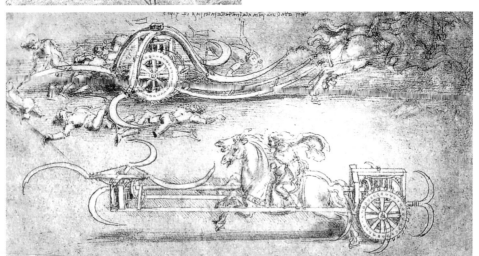

鐮刀戰車設計圖　　約1485年

鋼筆・墨水 21 x 29cm
義大利　杜林皇家圖書館

這簡直是文藝復興時代的「血滴子」，馬車連著鋒利的旋轉鐮刀，看起來危險性十足。
這幅設計稿的完整度，明顯比其它草圖精細許多，達文西當時應該打算把此圖呈給某位公爵領袖參考。

戰車設計圖　約1485年

鋼筆・墨水
英國倫敦　大英博物館

戰車模型

法國翁布瓦茲 呂塞莊園

這種戰車很像現代的裝甲坦克，兼具防禦力和攻擊力，位於呂塞莊園的達文西博物館就依照設計圖製作了戰車模型，遊客可以入內操作，感受達文西的軍事長才。

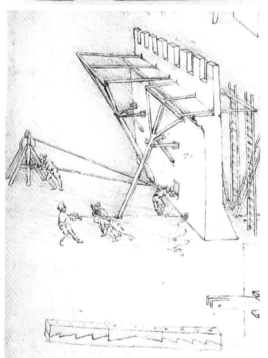

攻城防禦器設計圖

約1480～1482年

鋼筆・墨水
義大利米蘭 安波羅修圖書館

軍事發明除了攻擊的武器，防禦性武器也很重要，以前的軍隊經常用攻城梯爬上敵營的城牆，於是達文西發明一種可以推倒敵人梯子的機械，這樣敵軍就爬不上來啦！

好奇心旺盛的達文西觀察過飛鳥和水禽，他夢想人類也可以飛天遁地，所以他的創意還包括潛水艇、自行車和飛機。他認為人類應該可以藉由機器的輔助，在水面滑行，甚至在天空飛翔。可惜在那個年代還沒有適當的材質，能夠實現他的理念，但這些交通工具在現代卻已經非常普遍了。

◆ 車

自古以來馬車就是人類最重要的交通工具，但是達文西卻很想發明利用機械運轉就能自動行駛的車輛。

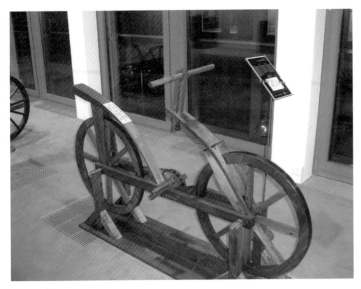

腳踏車
圖為依照達文西手稿所製作的模型

第一輛成功上路的腳踏車始於十九世紀初期，但達文西在十五世紀就想到這個點子了，如今全世界已經有超過十億輛的腳踏車。

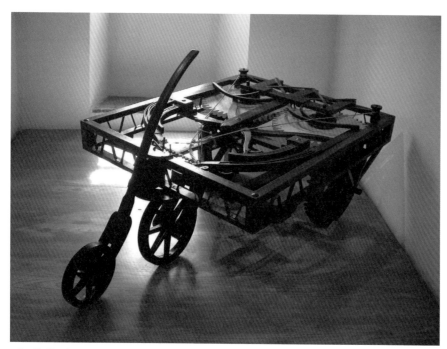

自動汽車
圖為依照達文西手稿所製作的模型

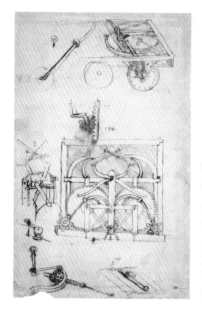

自行汽車設計圖　約1478～1480年

鋼筆・墨水　27 x 20cm

義大利米蘭　安波羅修圖書館

雖然世人普遍認為德國的卡爾‧朋馳（1844～1929）是第一個發明汽車的人，但達文西早就有了「自動汽車」的觀念，他認為應該可以利用機械原理讓車子自己前進，而不需要靠牲畜拉動。只不過當時還沒有蒸汽引擎，達文西手稿中的車輛是利用類似時鐘運轉的機械原理行走的。

◆ 飛行

　　人類自古以來就有飛行的夢想，希臘羅馬神話裡有著不少關於飛行的傳說，例如墨丘利有雙可以飛翔的魔鞋；伊卡魯斯和父親則是用蠟將特製的翅膀黏在背後，成功飛離逃亡，只可惜他飛得太高，太陽的熱融化了蠟，使得他不幸墜落地面身亡；天方夜譚也有飛行魔毯的故事……然而這些都是神話傳說，達文西卻將飛行構想付諸科學研究。既然小鳥會飛，人類是否也可以裝上類似小鳥的翅膀，盡情地在天空飛翔？他深信有某種儀器可以達成這樣的夢想，或許在他的年代尚無合適的材質與動力可以實現他的創意，但如今飛機已經成為最重要的交通工具之一，來看看達文西有哪些關於飛行的想法。

降落傘
圖為依照達文西手稿所製作的模型

達文西認為應該有某種東西可以阻止人類墜落，這個東西必須捕捉到空氣，而且要夠大，才能夠讓人掛在上面從天而降。

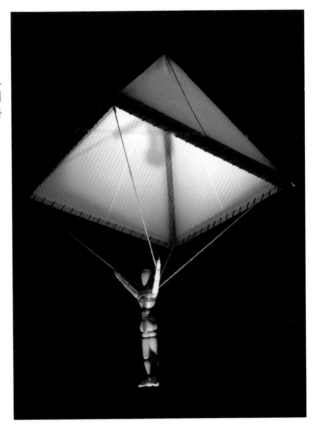

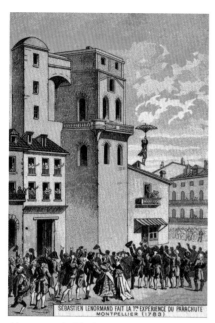

第一面降落傘

法國物理學家雷諾曼在西元1873年的
發明，他利用改良的雨傘，在群眾面
前從天文台一躍而下，看來達文西在
1480年代的構想確實可行。

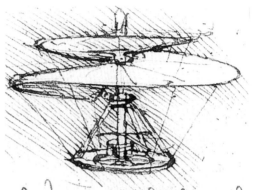

飛行機器設計圖　　約1487年

鋼筆‧墨水
法國巴黎　法蘭西研究所

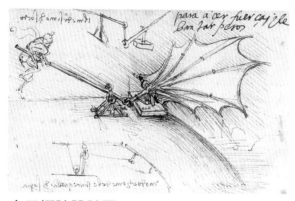

人工翅膀設計圖　　約1487年

人類自古以來都在追求飛行的夢想，一直到西元1903
年萊特兄弟製造的飛機終於成功飛上青天。

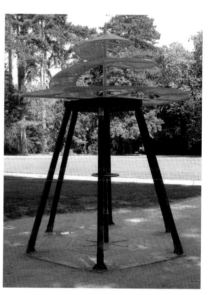

現代直升機的始祖
圖為依照達文西手稿所製作的模型

達文西的構思很像現代直升機的始
祖，同樣是利用機翼與空氣相互運
動，因而產生上升的作用力。

◆ 水上工具

　　人類很早就知道划槳架船，但是達文西對物理、機械特別著迷，所以他想出一種不靠划槳就能前進的機械船，甚至設計出可以潛入水中，對敵人發動攻擊的「潛水艇」。達文西一直對水很有興趣，自然想發明各式各樣能在水中移動的工具。

　　達文西的創意發明還有很多，除了上述的武器、交通工具，達文西的構思還包括鑄造亮片的機器（用來縫在貴婦禮服的金屬亮片）、織布用的紡紗機器、類似照相機的暗箱設備等等，他的巧思真是遍及各個領域，更別忘了他還是文藝復興時期的繪畫大師呢！像他這樣全方位的天才真是人類文明史上的佼佼者，在我們對達文西的聰明腦袋有了粗淺的認識後，緊接著再透過他的眼睛，看看達文西對大千世界的觀察吧！

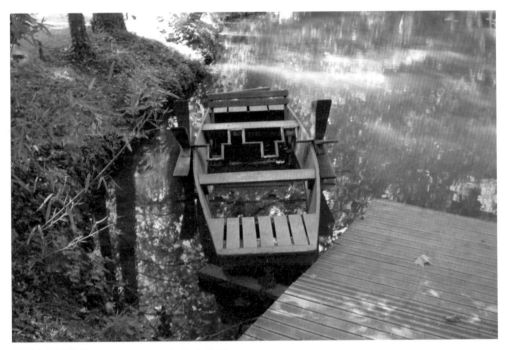

腳踏船模型　法國翁布瓦茲 呂塞莊園

達文西晚年在法國的宅第呂塞莊園，如今已經變成一座活動的博物館。原本只存在於達文西筆記的設計，在館中都成了可以實際操作的模型，讓民眾能一邊動手玩，一邊瞭解達文西的巧思創意。

救生圈、潛水衣，達文西老早就有這些水上用品的構想，圖為依照達文西手稿所製作出來的模型。

行走在水面的鞋　約1480年

鋼筆・墨水
義大利米蘭　安波羅修圖書館

這個構思或許沒有成功，不過卻很像如今行走於雪地的滑雪設備。

達文西的觀察與研究

經過中世紀一千多年的黑暗時代，歐洲的藝術幾乎接近停頓，僅存的宗教繪畫只講究莊嚴崇高的神性，畫匠只管把耶穌和聖人畫得高大威嚴，反正又沒有人真正見過他們，他們是神、是信徒景仰的聖像，繪畫無所謂逼真或神似的問題。

但是進入文藝復興時期以後，藝術家開始接觸寫實的題材，所以要研究如何在平面畫布表現立體空間，人物要怎麼畫才像「人」，房屋不能看起來東倒西歪或飄在空中，甚至連樹木錯落和光線的位置也要講究，否則整個畫面看起來就會很奇怪。於是畫家漸漸注重人物的比例、物體遠近、光線明暗和景深等。而達文西是其中最認真觀察的一位，除了希望讓繪畫作品更精確，許多觀察也出自他對科學和自然的興趣與好奇。

對大自然的觀察

風景畫早期在藝術史的地位並不高，中世紀的拜占庭藝術大多是聖人畫像，只有少數描述聖經故事的壁畫會有風景點綴，但通常是非常簡化的圖案，看起來有些單調笨拙。到了文藝復興初期，大自然開始成為西洋繪畫的常駐背

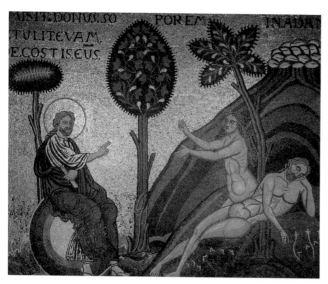

創造夏娃 約1200年

鑲嵌畫

義大利西西里島 王室山

早期的拜占庭式教堂大多採用馬賽克鑲嵌的方式來製作教堂壁畫，利用不同切面、角度的小平面來反射光線，營造滿室耀眼華麗的光彩，這種鑲嵌壁畫中的花草樹木往往因材質與技術而被簡化。

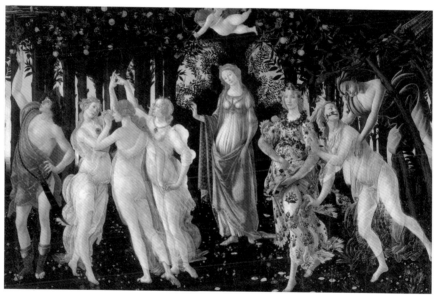

春 約1482年

蛋彩‧畫板 203 x 314cm

義大利佛羅倫斯 烏菲茲美術館

波提切利和達文西雖然是生於同一年代的師兄弟，但是他們的藝術理念和風格卻大不相同。他在代表作《春》裡，畫了滿樹的果實和滿地不知名的花卉，整幅畫充滿浪漫詩意的想像力。

景，波提切利就經常採用大量的花卉、樹木來襯托畫中的人物。但他筆下的風景比較浪漫富詩意，並非寫實的大自然；因為波提切利認為寫實的風景寫生並不重要，重要是畫作所要表現的人文精神。這種「新柏拉圖主義」剛好和達文西講求科學與理性的「亞里斯多德主義」相反。

　　達文西非常注重結構安排與素描，他對風景畫很有興趣，從年輕的時候就開始寫生風景，有時是描繪托斯卡尼的美麗風光，有時是捕捉晚霞、暴風雨等氣候變化，他認為在繪畫中表現生動的大自然也很重要。達文西的《亞諾河風景》大概是西洋繪畫史上第一幅純粹的風景畫，這也是最早有達文西署名的作品。

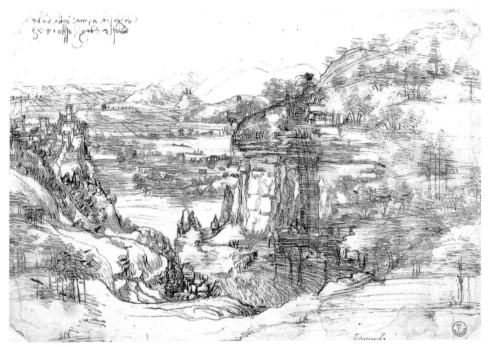

亞諾河風景　　1473年8月5日
筆・墨水 19 x 28.5cm
義大利佛羅倫斯　烏菲茲美術館

這幅風景素描是達文西流傳至今的最早作品。畫中呈現地勢開闊的遠山、小城，林木錯落的風景相當優美，年紀輕輕的達文西已具備敏銳的觀察力，能表現出空間遠近的概念。

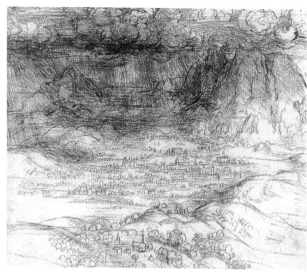

原野上的暴風雨
約1500年
筆・墨水 20 x 15cm
英國溫莎　皇家圖書館

小城上方的雲層壓得很低，雨水
正傾盆而下。達文西很可能是在
現場冒雨寫生，或是根據真實雨
景的草圖，重現暴風雨的畫面。

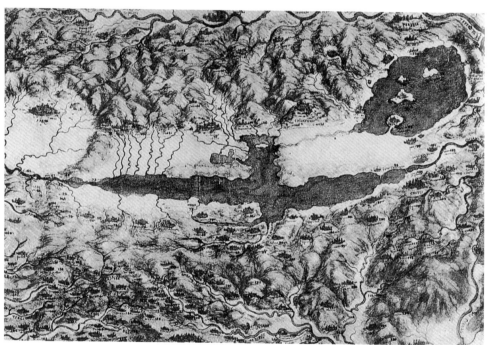

托斯卡尼和吉安山谷　約1502年
筆・墨水 33.8 x 48.8cm
英國溫莎　皇家圖書館

數學很好的達文西也能畫地圖，圖中的地名和河流名稱都標示得很仔細，比例位置也很精
確。這張地圖有可能是達文西為了運河開鑿計畫需要而畫的。

達文西也經常蹲在路旁觀察小花、小草，他畫了不少植物素描，其中有些是為了繪畫所作的練習。達文西畫了幾幅持花聖母，加百利天使告知瑪麗亞懷孕時，也總是手持百合花出現，不過最大的原因還是出自達文西對生命的好奇，他一直在探索各種生命型態的奧秘，花草樹木、魚鳥蟲獸，甚至連人類都是他孜孜不倦的研究對象。

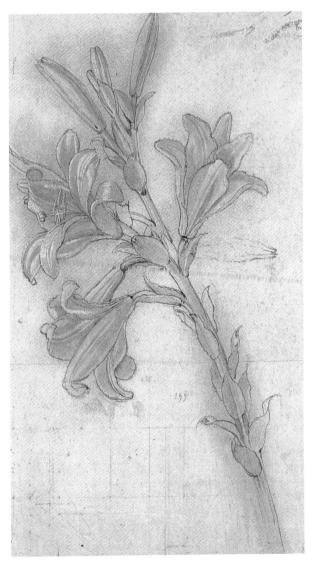

百合花　1480～1485年
筆・墨水 31.4 x 17.7cm
英國溫莎　皇家圖書館

達文西先用較柔軟的黑色炭筆勾勒輪廓，再用鋼筆和墨水細修定型，最後再淡淡塗上黃色，看起來非常美麗。同時這幅素描的輪廓還有被細針刺穿的痕跡，如此便能拿一袋碳粉，像撲粉似的把花朵的輪廓壓印到木板上，進行一幅正式的畫作。

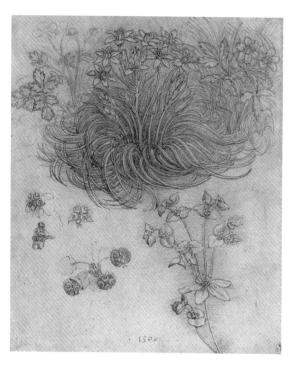

伯利恆之星與其他植物

約1505～1507年

筆・墨水 19.6 x 16cm

英國溫莎　皇家圖書館

圖中的植物也出現在達文西《跪姿麗達》的素描習作中。

水果和蔬菜的研究

約1487～1489年

筆・墨水 23.5 x 17.6cm

法國巴黎　法蘭西學院

原本是一張沾到墨水污痕的手稿，但達文西在污漬處又畫上栩栩如生的豆莢和櫻桃，反而顯得特別美麗。這可以算是靜物畫的先驅了。

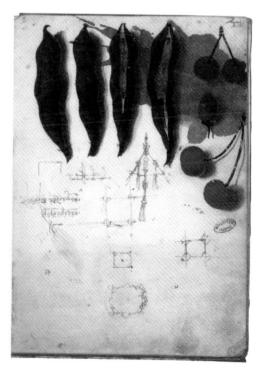

　　達文西自小就喜歡觀察動物、昆蟲，也能照著它們的樣子畫出不錯的圖畫，因此，當達文西還小時曾有農民拿著一面圓形盾牌慕名而來，拜託他幫忙在上面畫些裝飾物。達文西參考了蛇、蝙蝠等動物，畫出一隻會噴火的惡龍，看起來真是生動可怕。達文西的父親為此嘖嘖稱奇，他買了一面新盾牌送給那位農民，隨後成功地把達文西的作品賣給米蘭公爵。他知道達文西確實有繪畫天分，這才送他到佛羅倫斯跟維洛奇歐學畫。屬猴的達文西也有淘氣的一面，他曾經在蜥蜴身上綁了犄角和翅膀，奇形怪狀的模樣就像傳說中的惡龍，把梵諦岡的教會人士嚇得慌張失措，誤以為撒旦的使者終於出現了。

　　達文西也有許多關於馬匹的素描習作。在當時，馬是相當重要的牲畜，牠是最主要的交通工具，也是戰爭中不可或缺的兵力。達文西早年畫《東方三賢士的朝拜》，就對馬匹產生濃厚興趣，此後他為了替米蘭公爵製作斯福查騎士像，更是認真研究馬匹的體型和動作。

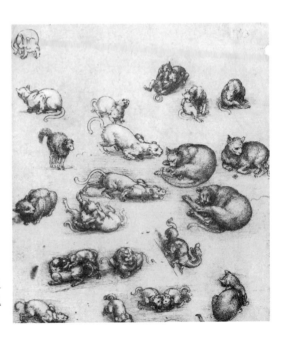

貓、龍及其他動物的習作

約1513～1515年

筆‧墨水 27.1 x 20.4cm

英國溫莎　皇家圖書館

經由真實動物的觀察，再運用想像力與創造力，達文西就能畫出傳說中的奇禽怪獸。

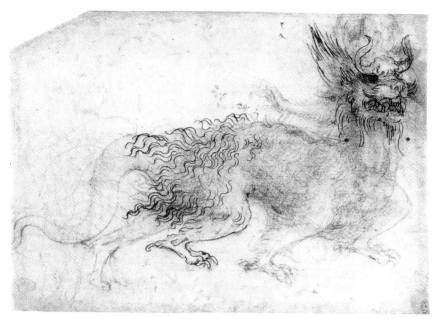

龍的習作　約1515～1516年
筆‧墨水 31.4 x 17.7cm
英國溫莎　皇家圖書館

達文西想像中的龍，是不是和中國的麒麟有異曲同工之妙？同樣都是藉由各種
動物的身體部位，拼湊組合成活靈活現的神獸。

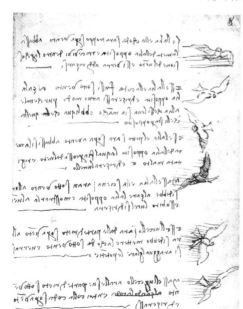

飛鳥的研究　1505年
筆‧墨水 21 x 15cm
義大利杜林　皇家圖書館

達文西對鳥類研究得相當透徹，
他不但畫下鳥類在空中滑翔的姿
勢，還用左右顛倒的文字詳細記
錄觀察的心得。

原先他想設計成雙腳凌空的奔騰之姿，但如此大動作的雕像，對講求均衡和諧的文藝復興時期來說實在是太前衛了，米蘭公爵看了草圖後很不能接受；加上騰空的銅雕也有執行上的困難，最後達文西又改成四足站立的雕像。這座泥塑雕像高達八公尺，作品散發莊嚴威武的氣勢，讓達文西在米蘭一舉打響知名度，可惜他只完成陶土模型；一來當時政局不穩，二來沒有那麼多銅料可以翻鑄成銅像。

　　達文西晚年時替法國國王法蘭西斯一世，製作過一些小型的騎馬銅像。此外，為了繪製壁畫《安加利之戰》，達文西更留下了精彩的戰馬素描。

　　達文西從不看輕卑微的植物和動物，在他眼中所有的生物都是生命的奧妙，是造物者的奇蹟與驚喜。基於對生命的好奇，達文西一生都在觀察動植物的生長過程，這些心得對他的繪畫也很有幫助，他的畫作往往以風景優美的大自然為襯托，畫中人物經常手持鮮花或懷抱著小動物，讓畫面更生動活潑，突顯更深刻的生命層次，這些都是成就達文西畫作能更精彩豐富的因素。

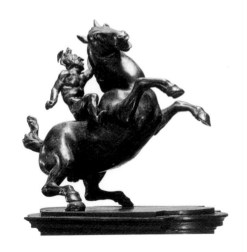

騎馬雕像　約1516～1519年
青銅 高 24.3cm
匈牙利　布達佩斯美術館

達文西為米蘭公爵所製作的斯福查騎士像，當時只完成巨型的泥塑模型，該模型在西元1499年就因為法軍入侵而損毀了。

這尊小型青銅雕像是達文西唯一留存至今的雕塑作品，同時很可能也是他晚年最後一件作品。此時達文西已經解決銅馬雙足騰空的問題。像這樣生動、活潑的騎馬雕像，肯定深受年輕、衝勁十足的法蘭西斯一世所喜愛。

馬的習作　約1490年
筆・墨水　25 x 18.7cm
英國溫莎　皇家圖書館

達文西精確掌握到馬匹的身形比例和動作
神韻。

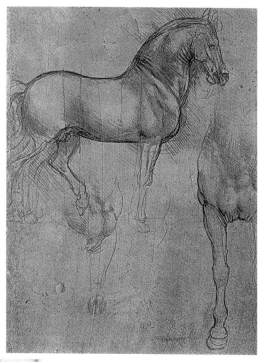

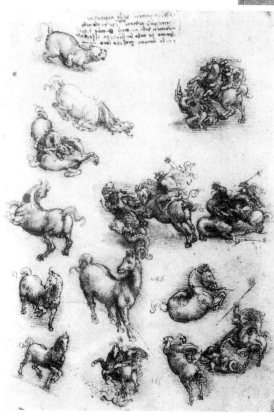

馬的習作　約1513～1515年
筆・墨水 29.8 x 21.2cm
英國溫莎　皇家圖書館

達文西晚年的素描，圖中除了各種姿
態的馬，還有聖喬治鬥惡龍的速寫。

對人物的觀察

　　人類是思想、情感最複雜的高等動物，當然更是達文西喜歡觀察的對象，他經常隨身攜帶紙筆在市場逛，看到特別美麗或特別怪異的臉孔，就跟在旁邊觀察，然後把他們描繪下來。他認為從人們的面容可以看出每個人的氣質、性格和缺點，所以達文西筆下的人物總是特別生動，彷彿從畫中人物的五官表情就能窺見他們的內心世界。

　　達文西一生留下的彩繪作品並不多，但是他卻畫了大量的人物素描，除了一些信手拈來的觀察速寫，還有許多是為了彩繪作品而作的練習。這些素描充分顯示達文西精湛的繪畫技巧，雖然只是簡單的線條素描，但由於他經常使用不同顏色的紙張、粉筆或鉛筆作變化，因而產生相當新穎的視覺效果。加上他擅長以漸進式的明暗移轉，代替生硬的線條輪廓，畫中人物的表情因此顯得更柔和、豐富。這些人物素描雖然沒有五彩繽紛的顏色，但畫中人物的表情、姿態，依然美麗生動，不失為精采動人的繪畫傑作。

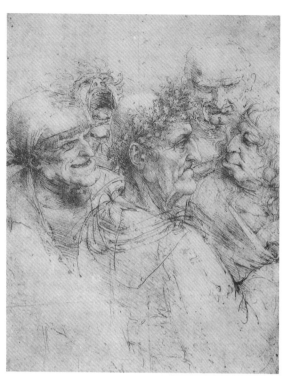

五張怪臉　約1494年
筆・墨水 26.1 x 20.6cm
英國溫莎　皇家圖書館

這是一張既有趣又奇特的素描。畫面中央的男子頭戴桂冠，以側臉入畫，這是典型文藝復興的肖像畫，看起來莊嚴高貴，儼然是畫中的主角。旁邊四名長相奇特的男子圍繞著他，他們看起來表情十足。

達文西完全掌握到人們皺眉、咧嘴、噘唇和大笑的表情和動作，雖然後代學者無法判定這五人的身份，但如此生動的速寫已經讓人嘆為觀止。

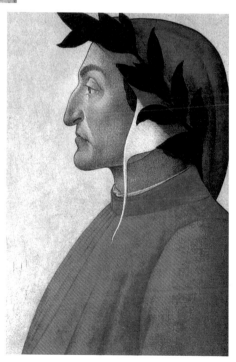

但丁畫像　約1495年
蛋彩・畫布 54.7 x 47.5cm
私人收藏

圖為波提切利所作的《但丁畫像》。但丁是義大利詩人，最著名的作品是《神曲》，他是開啟文藝復興時期的偉大先驅。

他頭上所戴的桂冠，就像中世紀的「學士帽」，只有從學院順利畢業的學子，才有資格戴上這頂榮譽的象徵。

五個怪人　約1490年以後

筆・墨水18 x 12 cm

義大利威尼斯　學院畫廊

達文西喜歡觀察五官奇特的怪人，
很難想像當時確實有人長相如此，
或者是達文西以漫畫手法，把人物
的特徵誇張化了？左下方的老嫗與
最底下的壯漢，簡直有十九世紀杜
米埃的味道了。

雨果　1856年

石板印刷・紙 33 x 26cm

英國倫敦 國立肖像美術館

杜米埃 Honore Daumier

1808～1879年

杜米埃是法國十九世紀的畫家和漫畫家，他筆下
的大文豪雨果，是不是和達文西的漫畫式人物素
描有幾分相似？

人像習作　約1495年

黑色碳筆‧紙 19 x 14.9cm
英國溫莎　皇家圖書館

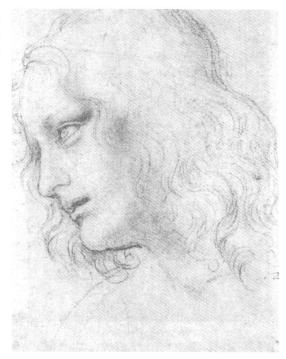

達文西筆下的年輕男子顯得俊美清秀，再加上一頭長髮，很容易被誤以為是柔美的女子。

事實上，這張素描是《最後的晚餐》的習作之一，畫的是耶穌的信徒菲利浦。

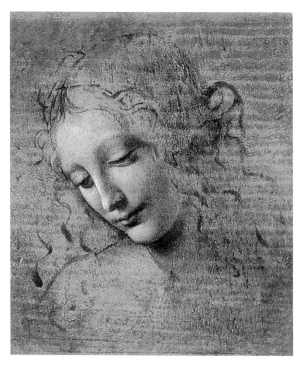

少女習作　約1508年

淡彩‧畫板 27 x 21cm
義大利帕瑪　國立美術館

少女看起來是那麼安祥美麗，這很可能是聖母瑪麗亞的習作之一。

達文西擅長以微微低垂、沉思的表情來表現人物的內心世界，如此美麗的容顏幾乎讓人捨不得把眼睛移開。不過這種飛揚的髮絲筆觸在達文西的作品並不多見，有學者臆測這種表現手法可能是後人加上去的。

　　達文西的畫作除了人物表情特別豐富，往往連舉手投足都生動無比，那是因為他針對人體比例做過不少研究。達文西觀察、測量過很多人，領悟出人體的四肢、頭部、身軀都有一定的比例長度，他認為從額頭髮線到下巴的長度，剛好就是身體長度的十分之一（也就是現在俗稱九頭身的標準身材）；而從乳頭到頭頂的距離，剛好就是身高的四分之一。他甚至大膽推斷一個三歲孩童的身高，和他長大成人以後的身高剛好相差一半。

　　他畫下著名的人體比例圖，只要弄對正確的比例，畫中的人物就不會大頭小身體，也不會變成短腿蛙或長臂猿，整個人就能看來均衡和諧。處在教會嚴厲控管的保守年代，裸體是一項禁忌，也是道德敗壞的罪惡，這種一絲不掛的人體比例圖，已經是開風氣之先的大膽之舉，但是比起達文西其他的人體研究，《維特魯安人》根本不算什麼。

　　為了更加瞭解人體構造，達文西大約從1510年開始，就跟著帕維亞大學的解剖教授托瑞一起解剖屍體，以便更加瞭解人體的肌腱、骨骼等構造，這對於畫中人物的表現很有幫助，後代也有一些畫家跟進，找醫生上解剖課來精進繪畫技巧。托瑞教授在隔年就因黑死病去世了，不過達文西並沒有放棄解剖人體的研究，這種學習已經超出增進繪畫技巧的需要，而是出自對生命的探索。

　　他曾經剖開一名百歲老人，因而瞭解他的死因是血管堵塞，天資聰穎的達文西立刻想到河流的淤泥會導致水流緩慢和堵塞的情況。對他而言，人體的運行就像宇宙大自然一樣，也難怪達文西對人類生命的運作感到無比好奇了。他起碼解剖了三十具屍體，將人類的所有器官一一「拆」開來仔細觀察，人們吃下的東西到哪裡去了？眼睛為什麼可以看見東西？大腦又裝了什麼祕密，讓人們可以產生各種想法？

　　他的手稿寫滿關於呼吸系統、血液循環系統、消化系統的記錄和插圖，其認真、精細的程度可以媲美現代醫學院的學生。不過古時候可沒有冰櫃或冷凍庫，達文西要解剖屍體，又要做筆記詳細記錄，他忍受的血腥、惡臭和屍水，恐怕比現代醫學院的學生更辛苦。但是他絲毫不以為苦，晚上研究累了甚

維特魯維安人　1492年

鋼筆‧墨水‧淡彩 34.4 x 24.5cm
義大利威尼斯　藝術學院

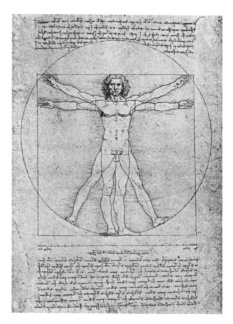

維特魯維安是古羅馬時代的藝術家，曾經寫過關於人體比例的學說。博學的達文西參考古希臘羅馬的論述，加上自己的觀察研究，畫成了著名的人體比例圖。

他認為人體有一個中心，也就是肚臍，人類舉手投足的動作，都應該在這個中心的方圓範圍之內，這樣才是完美、和諧的人體結構。

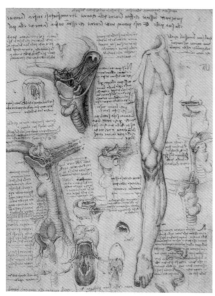

喉部與大腿的解剖研究　1510年

鋼筆‧墨水
英國溫莎　皇家圖書館

瞭解大腿肌腱的構造，就能畫出更靈活逼真的肢體動作。

肩頸肌肉解剖研究　約1510年

鋼筆‧墨水 29 x 20cm
英國溫莎　皇家圖書館

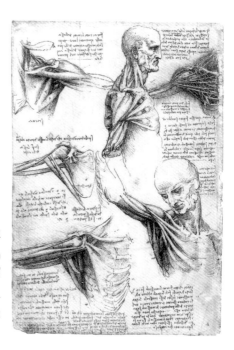

達文西大膽剖開人體，然後詳細畫下肌腱和骨骼的伸展變化，同時旁邊還用左右顛倒的文字記錄他的觀察心得。

至就和屍體同眠，如此的毅力和熱忱真不是普通人所能做到的。

　　達文西對於生命的起源更是興趣濃厚，加上他曾經被指控為同性戀，也許為此更想探索兩性的奧秘。他畫了許多男性陽具、男女交媾，以及胎兒在子宮內生長的情形。這類圖畫筆記在當時堪稱是離經叛道的東西，難怪有人說達文西著名的反向字母，是為了躲避教會的箝制，因為過去教會實在管得太多了，他們對於性交目的、姿勢、服裝都有規範，性行為只是為了繁衍更多的基督徒；如果是為了淫逸享樂而縱慾，那可是要受到處罰的。

　　處在道德觀念保守的時代，換成別人恐怕覺得綁手綁腳，不敢有太多引人側目的想法和作為，達文西卻無視於保守的大環境，一頭栽進知識與真理的領域，畫下令人吃驚的性別研究，此時人體不是殘忍血腥，不是傷風敗俗，純粹是科學的記載而已。

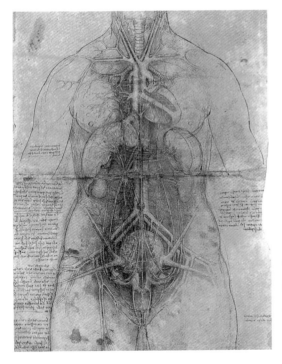

女性身體解剖研究
義大利米蘭　安波羅修圖書館

一般畫家只會觀察人體的外型比例、肌肉線條，但達文西卻對五臟六腑的構造也極感興趣。

胎兒的研究

約1509～1514年

鋼筆・墨水 30.1 x 21.3cm

英國溫莎 皇家圖書館

這頁手稿持續記錄了許多
年，筆記裡還提到死於黑死
病的托瑞教授。不過達文西
是否真正剖開孕婦的子宮，
到目前學界依然存疑。

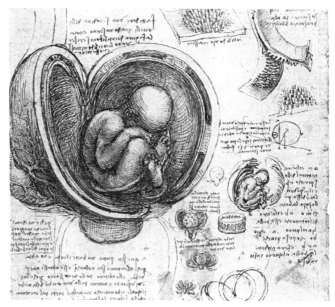

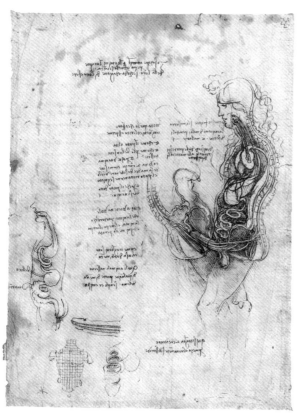

男女性交圖與男性陽具

約1492年

鋼筆・墨水 27.3 x 20.2cm

英國溫莎　皇家圖書館

人類自遠古時代就有陽具崇拜，
達文西對於能夠勃起、交合、繁
衍生命的男性生殖器，自然也有
好奇之心。像這樣的性交研究並
不會給人想入非非的感受，反而
對達文西探究生命真諦的決心有
更深刻的瞭解。

達文西一生往來於佛羅倫斯、米蘭和羅馬，最後在法國羅亞爾河畔度過他的晚年。他一直在尋找能夠發揮長才的舞台，只可惜有些理念在當時過於前衛，沒有付諸實行的機會。幸好他留下一萬多頁的手稿，讓後人有機會瞭解他一生努力的心血。這份琳瑯滿目的手稿，簡直就是五百年前的百科全書，裡面不但有數學、機械、物理的應用，天文地理的記錄，也有醫學、美學的心得，還有奇妙的巧思發明，以及城鄉規劃的理念……我們從中瞭解達文西擁有求知的熱忱，就算是一滴水珠、一朵小花，也能得到全心全意的關注。他以冷靜理性的認真態度，剖析生命和人體的奧秘，他不僅得到科學的真知，也悟出人生的哲理。

　　一個人的腦袋如何裝得下這麼許多東西？怎麼有人可以擁有科學智識，同時又具備豐富的藝術涵養？達文西真是一位多才多藝的曠世天才，認識達文西的創意思維和觀察研究以後，我們就能以同樣自由寬廣的角度去欣賞他的繪畫世界；他不喜歡墨守成規，所以才會有許多創新的繪畫技法和表現。

　　也因為達文西涉獵的領域又多又廣，繪畫只是其中一小部份而已，因此他完成的畫作不算多，甚至常常被客戶抱怨他對允諾的作品一再拖延。然而，達文西留下的十幾件畫作，卻是融合了他畢生所學的體現，對後代西洋繪畫的發展更是影響深遠。在我們對達文西有了初步認識以後，緊接著就來欣賞這位文藝復興大師的曠世傑作吧！

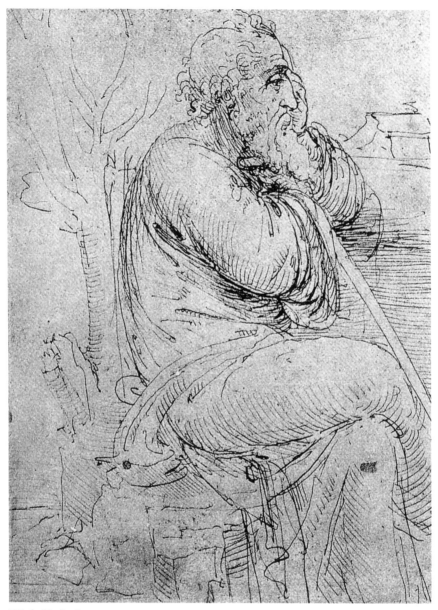

獨坐的老人　約1513年

鋼筆・墨水 15.2 x 21.3cm

英國溫莎　皇家圖書館

達文西一生不斷在思考、創新，如此博學睿智的大師，儼然就是智慧的化身。

第二部
欣賞達文西

　　多才多藝的達文西，他的畫作大約分為早期畫作、米蘭時光及後期作品三個階段，以下就讓我們依照時序，細細地欣賞達文西的藝術傑作吧！

 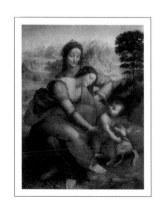 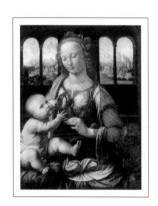

早期畫作

早期 ⟶ 1479 年

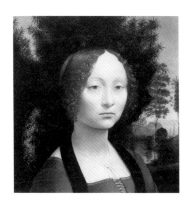

　　達文西在西元1469年加入維洛奇歐的工作室，1482年移居米蘭，1470年代正是他跟隨維洛奇歐學習的學徒時代。

　　早期達文西只是助手，同一幅畫可能有許多助手幫忙處理局部的風景、動物或次要人物等等，最後才由老師維洛奇歐修潤完成；有時承接的作品太多，根本就是由學生合作或獨自完成，再交由老師審核，只要老師認為畫得夠水準，就能以「維洛奇歐」之名交給顧客。這也就是達文西早期作品之所以很難判定的原因。

　　不過從這段期間的畫作，可以看出達文西的學習與成長，欣賞他是如何從一個別出心裁的聰穎學徒，逐漸成為具備名家風範的文藝復興大師。

多比亞和天使

約1473年

■ 最早的彩繪作品

《多比亞和天使》的故事出自《多比傳》，屬於聖經外典。內容敘述原本住在尼尼微的猶太人多比，他出於憐憫埋葬了幾位被判死刑的猶太同胞，財產為此被亞述帝國充公，他本人也因而入罪。

多比不得已只好連夜帶著太太安娜和兒子多比亞逃亡，逃亡途中他的眼睛還被雁子啄瞎，真是屋漏偏逢連夜雨。於是上帝派遣大天使拉斐爾來幫助這好心的一家人。拉斐爾帶來處方簽，領著多比的兒子多比亞展開一場冒險之旅，他們先到底格里斯河捕獲一尾巨魚，再用魚的心臟、肝、膽汁治好他父親的眼盲。

這幅畫出自維洛奇歐工作坊，維洛奇歐在1470年代承接許多這類的小型畫作，畫中可見不同學徒的筆觸差異，據說畫中的小狗和巨魚就是出自達文西之手。

多比亞和天使的故事在文藝復興時期很盛行，因為當時佛羅倫斯有一個「聖拉斐爾公會」，公會成員特別崇敬天使長拉斐爾。因為這則故事，拉斐爾被視為旅人的守護神，也是看護人們健康的天使，多比亞的故事更包含了孝道、冒險精神與慈悲心，這都是當時佛羅倫斯商社重視的美德。

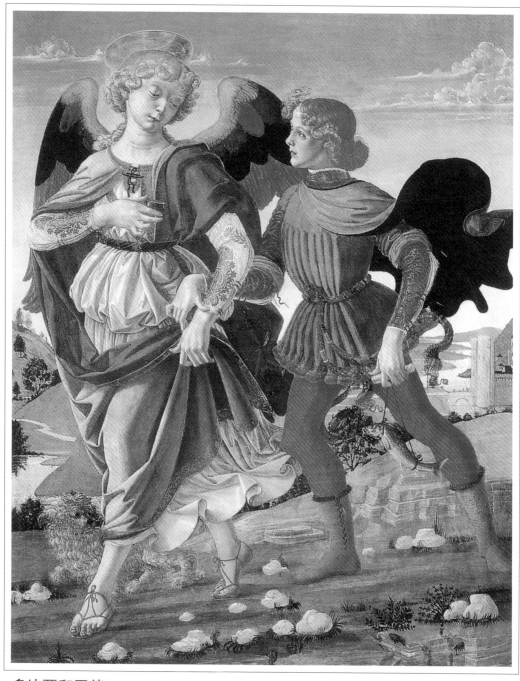

多比亞和天使 約1473年

蛋彩·木板 84 x 66cm 英國倫敦 倫敦國家畫廊

解析說明如下

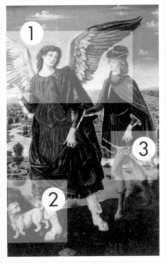

1460年　波拉約洛兄弟

　　維洛奇歐的《多比亞和天使》可能是參考自波拉約洛的同名畫作，兩幅畫的構圖非常相似；不過維洛奇歐的版本人物眼神有更多互動，服裝線條比較活潑，肢體動作也更自然。

　　波拉約洛兄弟是義大利的雕刻家、畫家和金匠，兩人的工作坊也在佛羅倫斯。

　　多比因為慈悲為懷，幫助同胞卻導致自己流離失所，甚至弄得眼盲心殘，幸好孝順的兒子勇敢踏上旅程為父親求藥，成功解救全家不幸的遭遇。雖然文藝復興時期有不少描繪《多比傳》的畫作，不過這幅出自維洛奇歐的版本卻顯得格外生動，如果畫中的小狗和怪魚如傳言所說真是達文西所繪，那更是別具意義了！因為這幅畫就成了目前流傳下來，我們所知的達文西最早彩繪作品。

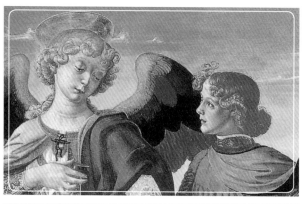

兩者間的眼光交流

大天使拉斐爾奉上帝之命，特地下凡來幫助多比一家，他手上拿著一個小方盒，裡面裝的正是能夠治癒多比的處方簽。

為了治好父親的眼睛，多比的兒子多比亞就帶著心愛的小狗，隨大天使拉斐爾踏上冒險的旅程。多比亞以充滿信賴的眼神望向天使，彷彿知道上帝與他同在，此行一定能圓滿平安。

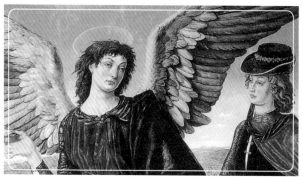

2 和諧的步伐所產生的律動感

當時維洛奇歐的工作坊有不少助理畫家，這幅畫顯然是集眾人之力完成的，據說大天使拉斐爾腳邊的小狗正是出自達文西之手。

達文西年輕的時候就畫了許多動物素描，他確實相當懂得掌握小狗、小貓的姿態。畫中的小狗全身毛絨絨的，前額覆蓋的長毛也很傳神，小狗微微偏著頭看著大天使拉斐爾，邁動的步伐幾乎與天使一致，這種表現更增加畫中人物行進的律動。

相較之下，波拉約洛兄弟所繪的小狗就顯得有些生硬，小狗臉部的表情和四肢邁動的方向都有些不自然，沒有達文西畫的小狗生動活潑。

3 離開水面的魚

根據聖經外典的描述，多比亞遇上的是一尾驚人的巨魚怪物，原本牠正打算一口吞掉多比亞，幸好多比亞得到天使的幫助才成功制服巨魚，然後取走牠的內臟作為藥方。

但是在繪畫表現上，畫家通常不會如實畫出巨魚的比例，因為重點是天使和多比亞這兩個人物，像巨魚、處方簽、小狗等故事細節，只需巧妙的點到為止就夠了。

據說這尾魚也是出自達文西之手，魚身的鱗片閃著虹彩，看起來非常逼真，扭動的魚身和半開的嘴巴傳神地表現巨魚離開水面的奄奄一息的樣子，達文西還在魚肚的地方畫了幾抹血漬，代表多比亞已經取走怪魚的肝膽，準備給父親治療眼睛之用。

視野延伸

文藝復興時期很盛行多比亞和天使的故事，因為當時佛羅倫斯「聖拉斐爾公會」的成員特別崇敬大天使拉斐爾。這則故事的流傳，讓拉斐爾被視為旅人的守護神，也是看護人們健康的天使，多比亞的故事更包含了孝道、冒險精神與慈悲心，這都是當時佛羅倫斯商人重視的美德。

維洛奇歐的《多比亞和天使》可能是參考自波拉約洛的同名畫作，兩幅畫的構圖非常相似；不過維洛奇歐的版本人物眼神有更多互動，服裝線條比較活潑，肢體動作也更自然。

波拉約洛兄弟是義大利的雕刻家、畫家和金匠，兩人的工作坊也在佛羅倫斯。

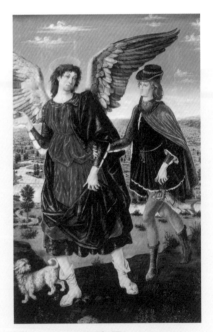

多比亞和天使長 1460年
蛋彩・木板 187 x 118cm
義大利杜林 沙巴烏達畫廊

波拉約洛兄弟 Pollaiuolo
1429～1498年

多比亞和三位天使長
1470年
蛋彩·木板 135 x 154cm
義大利佛羅倫斯
烏菲茲美術館

波提契尼 Botticini
1446～1497年

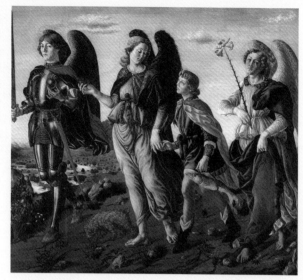

畫中大天使拉斐爾牽著多比亞的手，兩旁還有持劍的米迦勒和手持百和花的加百利，這三位天使長都是上帝最倚重的助手。米迦勒是上帝的軍事主將，抵抗惡龍撒旦的進犯；加百利則是報喜天使，就是祂下凡告知瑪麗亞懷了上帝之子。

這幅畫出自波提契尼之手，他也和達文西一樣，在1472年得到聖路克公會認可，正式取得畫家身分。波提契尼也曾經向維洛奇歐學畫，據說圖中的大天使米迦勒，還是以年輕的達文西為模特兒所畫的呢！

亞諾河風景
1473年8月5日
筆·墨水 19 x 28.5cm
義大利佛羅倫斯
烏菲茲美術館

同年達文西還畫了《亞諾河風景》，這是實地寫生的風景，遠比《多比亞和天使》中的田野背景更顯得錯落有致，感覺更生動自然。

基督受洗圖

約1472～1475年

■ 青出於藍的細膩筆法

　　這是基督教藝術常見主題，內容是施洗者約翰在約旦河邊替耶穌基督施行洗禮。身為表兄弟的兩人都是神賜的孩子，約翰的雙親老來得子，所以他出生不久就成了孤兒，獨自在曠野長大。苦修悟道後，就在約旦河邊替信徒施行洗禮，幫助世人洗淨罪惡，重回主的懷抱；耶穌則是處女瑪麗亞受孕而生，是上帝派到人間的救世主。

　　耶穌來到河邊請表哥為他施洗，約翰自覺沒資格替耶穌施洗，最後則在他的勸說下欣然從命。受洗時天使隨侍在側，天上出現聖光並飛來代表聖靈的鴿子，共同見證這意義非凡的一刻。

　　此畫是維洛奇歐與學生共同完成，根據文獻記載，達文西畫了最左邊的捧衣天使，由於畫得太出色了，讓維洛奇歐自嘆不如，自此封筆不再畫畫，專心從事雕刻藝術。無論故事真假與否，這幅畫都是達文西年輕時的重要里程碑。

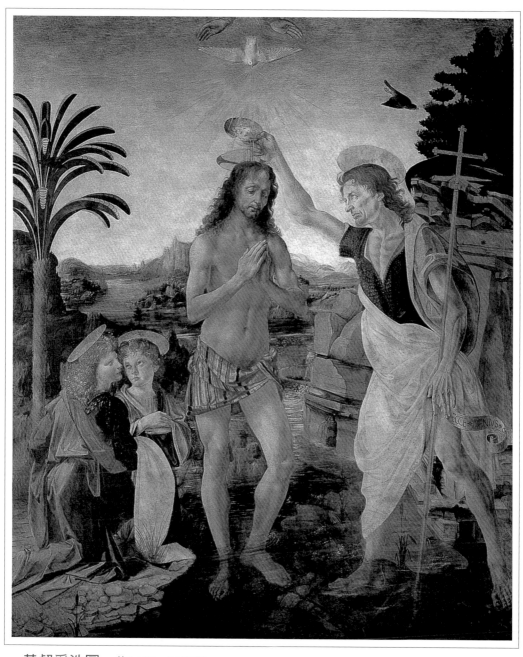

基督受洗圖　約1472～1475年
油彩・蛋彩・木板 177 x 151cm　義大利佛羅倫斯　烏菲茲美術館

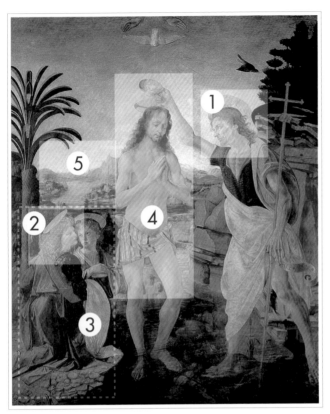

解析說明如下

許多畫家都描繪過耶穌受洗的故事，但他們大多把重點放在施行洗禮的儀式，展現天父、聖子、聖靈三位一體的神蹟，天使充其量只是陪襯而已。然而達文西卻畫出一位表情動人的天使，讓觀畫者隨著祂溫柔慈愛的眼神，重新觀看畫中正在領洗的耶穌。這種以表情、肢體語言刻劃內心世界的細膩筆法，正是達文西最拿手的表現方式，也難怪維洛奇歐對畫中的天使讚嘆不已，肯定達文西青出於藍的才華。

① 出自大師手筆的聖約翰

施洗者聖約翰的面容最能代表維洛奇歐的個人風格，這部分很可能是這位大師親筆所畫，沒有假弟子之手完成。

維洛奇歐非常仔細地描繪聖約翰的顴骨、肌肉，使他的面容看起來很有立體感；這是因為維洛奇歐是一名出色的雕刻家，他畫的人物自然特別注重人體肌理結構。他的學生自然也學到老師的特質，其中尤其以達文西對人體解剖鑽研得最透徹。

2 青出於藍的才華

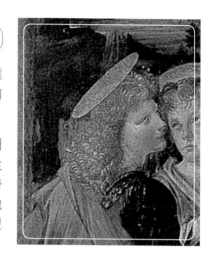

左邊的捧衣天使就是出自達文西的手筆。在達文西的手稿中也有這位天使的素描草稿，目前存放在義大利杜林的皇家圖書館。

根據瓦薩利寫的藝術家傳記，維洛奇歐在看到達文西畫的天使時，當場感動得熱淚盈眶，從此扔掉畫筆不再作畫。這段軼事或許有些誇張，但是達文西所畫的天使確實相當出色，他以油彩代替原先的蛋彩畫出天使，表現出更豐富、逼真的色彩。

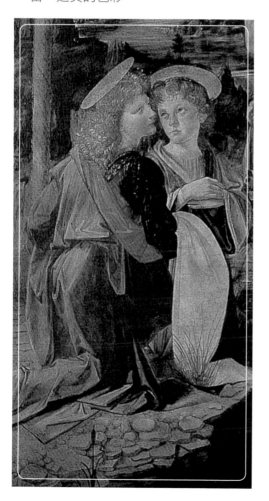

3 以虔敬的眼光活化圖像

兩位天使靠得很近，相較之下更顯出優劣。右邊的天使別開臉，神情有些木然，好像覺得這個典禮很無聊，所以不耐煩地轉開頭，眼睛不知望向何方；左邊的天使剛好相反，祂手裡捧著耶穌的衣服，神情專注溫柔，以虔敬的眼光見證耶穌受洗的一刻。

原本只是微不足道的一個小配角，卻因為豐富動人的表情，成為畫中最出色的人物。有部分藝評家推斷右邊的嘟嘴天使出自波提切利的手筆，但這只是臆測。

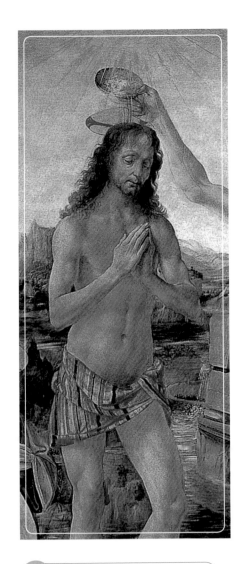

④ 精準的人體結構比例

耶穌站在約旦河中央，聖約翰持水為他
施行洗禮，他的身體也有類似雕像的立
體感，不論是骨幹、肌肉、筋脈都精確
逼真，顯示畫者對人體結構相當精熟。
據說達文西也對耶穌的身體做了局部修
飾，畫中的耶穌幾乎就是標準的人體結
構圖。

⑤ 捕捉自然景致的風華

背景的山水風景似乎也有達文西的筆
觸。此時的達文西正對風景畫產生興
趣，他擅長捕捉波光、霧氣的微妙變
化，表現大自然的靈秀之氣。

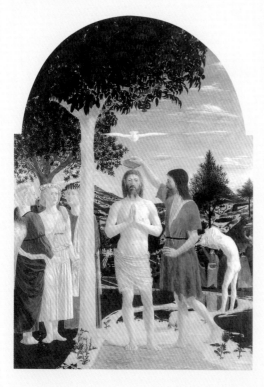

耶穌受洗圖　1448～1450年

蛋彩・木板167 x 116cm
英國倫敦國家畫廊

法蘭契斯卡 Piero della Francesca
1416～1492年

這是法蘭契斯卡更早完成的同主題作品，和維洛奇歐的風格明顯不同。法藍契斯卡沒有特別強調人體結構的精準，但非常講究光線和色彩，尤其注重空間景深的概念，讓畫中人物彷彿置身於真實的藍天綠地之間。如此大膽活潑的用色和精確的構圖，形成法蘭契斯卡獨特的個人風格。

法蘭德斯畫派的哲拉德・大衛走的是華麗風。施洗者聖約翰披著鮮豔的紅袍，左方天使的罩袍更是絢麗至極。他以華麗莊嚴的氣氛來表現這場洗禮的重要性。

哲拉德將細節的花草、服裝紋路描繪得相當細膩，只是畫中人物的表情、姿勢好像「定格」似的停在那邊，似乎少了些律動感。

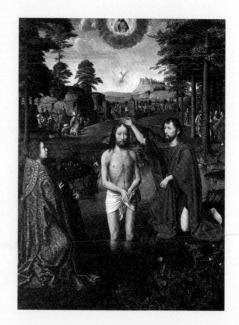

耶穌受洗圖三聯畫　約1510年

油彩・木板 129.7 x 96.6cm（中央部份）
比利時布魯日市格羅尼博物館

哲拉德・大衛 Gerard David
1460～1523年

告知受胎

■ 巧思與創意的新奇視覺

　　《告知受胎》也是此時期的常見題材，描繪瑪麗亞在花園讀經時，大天使加百利告知即將孕育上帝之子，並要她將這孩子命名為耶穌。還是處女的瑪麗亞，其內心的惶恐不安是可想而知的。

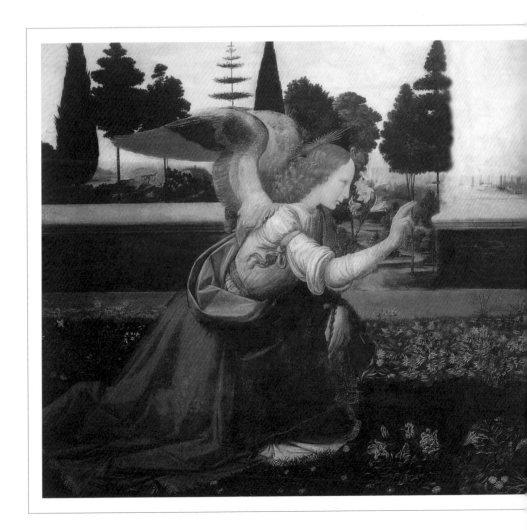

在西元1869年前，專家認定此畫是吉蘭戴歐所作，後來才有藝評家根據筆觸特徵，斷定此畫的繪者是達文西。主要因為專家發現背景的天空、遠山和流水顯得飄渺朦朧，正是達文西獨創的「空氣遠近法」；同時更在十九世紀找到的達文西手稿中，赫然發現聖母瑪麗亞的衣裙習作。

　　今日專家均已普遍認同《告知受胎》，應是達文西還在維洛奇歐門下當學徒時的作品，雖然有些小地方還不是很成熟，但仍處處可見達文西的才華與創意。畫中所有的風景、植物和人物皆出自達文西平時觀察所得，堪稱是達文西早期摸索、學習的代表作。

告知受胎　約1472～1475年
蛋彩・木板 98 x 217cm　義大利佛羅倫斯　烏菲茲美術館

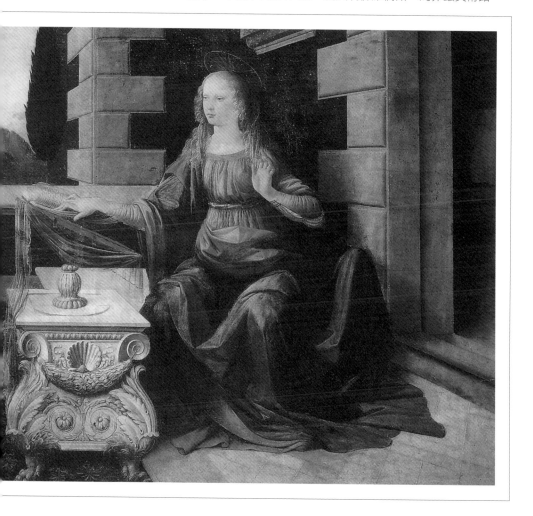

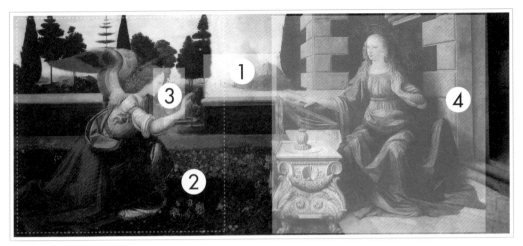

解析說明如下

　　《告知受胎》是宗教意義濃厚的主題，像這樣的作品自然處處可見宗教的圖騰，例如天使、白鴿、上帝顯靈光、與世隔絕的花園等。達文西卻拿掉了大部份的神性，只留下兩位必要的主角，讓她們置身優美遼闊的大自然，藉由天使的眼神和手勢，再加上聖母瑪麗亞的半信與半疑（她一手按著信仰的經書，另一手卻吃驚地抗拒），賦予畫作更多的人性，這正是文藝復興所宣揚的人文精神。年紀輕輕的達文西，在面對傳統制式的宗教主題，已經展現過人的巧思與創意，為觀者帶來新奇的視覺經驗。

1 以輪廓的明顯、模糊拉出距離感

遠方雲霧繚繞的高山很像中國的山水畫，這也是達文西自己體悟出的「空氣遠近法」。達文西認為越是遙遠的景物，它的輪廓就愈不清楚，色彩也愈清淡，當前景的人物清楚鮮明，遠方的景色卻矇矓依稀，自然就能拉出空間遠近的距離感了。

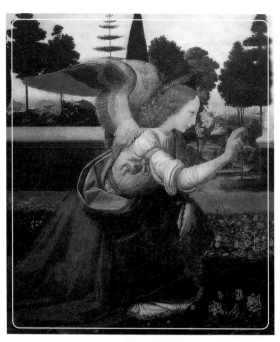

2 別出心裁的羽翼

達文西在畫中有許多實驗性的創舉，例如他讓加百利長了一對羽毛翅膀，乍看之下有點怪異，似乎和前人的畫法都不一樣。那是因為達文西平常就喜歡觀察鳥類飛翔，所以才以寫實的鳥類翅膀安插在加百利背上。

再者達文西首度將瑪麗亞搬到戶外，融入遠山綠水的大自然，表現人文與自然的和諧之美。

3 加百利的百合

加百利告知受孕是在春季，所以畫家通常會描繪百花盛開的景像，其中最不可或缺的是百合花。百合象徵聖母瑪麗亞的純潔，加百利現身時，手裡就拿著百合花，表示瑪麗亞將以處女之身孕育上帝之子。

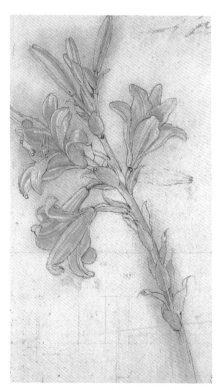

達文西的手稿之中也有百合花的習作

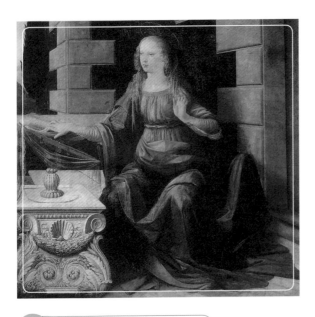

④ 手勢裡隱含的情緒

達文西學到不少維洛奇歐的技巧。畫中的矮桌、瑪麗亞的裙擺摺痕都有雕刻般的立體感。

同時達文西最擅長以肢體動作來表現人物的內心世界，他捨棄許多畫家慣用的細節（上帝、從天而降的光芒、白鴿等等），而以翻掌的左手來傳達瑪麗亞的震驚與不敢置信。

達文西以四分之三側面來描繪端坐的瑪麗亞，這個角度最能表現人物的高度、寬度和深度，因此更突顯瑪麗亞的重要地位。然而她的右手似乎稍微長了些，以她端坐的姿態來看，右手應該不會停留在矮桌的書頁上才對。

坐姿人物的裙擺習作
約1470～1484年
油彩·畫布 26.5 x 25.3cm
法國巴黎　羅浮宮

達文西對於布料的質感、特性也做了不少研究，他甚至把衣服拿去浸石膏水「漿」起來，讓皺摺紋路固定不動，以便反覆練習衣服質感的表現。

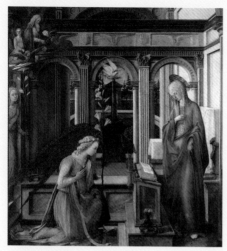

李比和安琪利科都是文藝復興初期的佛羅倫斯畫家，兩人都是修道院的修士，但不同的是安琪利科一生虔誠事主，而李比卻和修傳出曖昧，還生下一子一女，雙雙破戒還俗。在瓦薩利所寫的藝術家傳記中，李比大概是文藝復興時期中，最浪漫，也最叛逆的一位藝術家了。

《告知受胎》又稱《天使報喜》，畫中元素除了大天使加百列與百合花，往往還有上帝和代表聖靈的鴿子，這樣的畫面比較能完整交代故事。

告知受胎 1450年
蛋彩・畫板 186 x 203cm
德國慕尼黑　古代美術館

李比 Fra Fillipo Lippi　1406～1469年

告知受胎 1450年
濕壁畫 230 x 321cm
義大利佛羅倫斯 聖馬可修道院

安琪利科 Fra Angelico
1400～1455年

《告知受胎》的場景通常是一個四周圍著高牆的花園，拉丁文是hortus conclusus。這種花園在中世紀和文藝復興時期很盛行，就像中國古代大戶人家的「後花園」一樣，閨女只能在後花園賞賞花草而已，絕不能在外拋頭露面。

畫家通常採用封閉式的花園場景，襯托瑪麗亞隔絕俗世的純潔，也象徵一個封閉的子宮，表示她即將孕育上帝之子。

達文西的《告知受胎》還有一幅小型版本，目前存放於巴黎羅浮宮。這是義大利皮斯多卡大教堂向維洛奇歐工作坊訂購的祭壇畫，根據文獻記載，這幅畫應該是維洛奇歐另一名學生克雷迪所繪，達文西究竟有沒有參與這幅作品一直受到爭議。

由於專家在達文西手稿發現了裙襬習作，正好就是聖母瑪麗亞在《告知受胎》中的姿態，所以存放在烏菲茲美術館的版本已經獲得大部分專家的認同，相信確實是達文西所繪。

由於這兩幅畫極其相似，原先把這幅小型《告知受胎》標示為克雷迪作品的羅浮宮，也因此聲稱他們的版本同樣出自達文西之手。但關於這部份仍有專家質疑，並為此引發激烈的辯論，最後羅浮宮乾脆在畫作資料打上問號，這幅畫究竟是克雷迪所作？還是達文西所作？作品大約在哪個年代？到目前為止專家還是沒有定論。

告知受胎　約1475～1482年　油彩‧木板 16 x 60cm　法國巴黎　羅浮宮

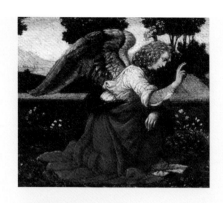

克雷迪和達文西同樣都是維洛奇歐的學生，他們經常擔任老師的助手，作品沒有自己的署名，也難怪後代的專家經常將他和達文西的作品混淆在一起。不過天使的翅膀、濛濛遠山和遍地花草，確實很像達文西的手筆。

細部琢磨 2

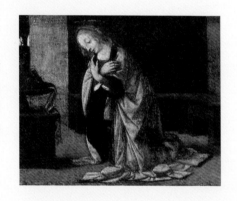

聖母的姿勢和大幅的《告知受胎》不同，裙擺的表現方式也不太一樣。不過這幅畫在維洛奇歐工作室進行了許多年，當時的達文西和克雷迪都是老師的助手，有可能是兩人共同合作完成的作品。

女子頭像
約1470～1476年
墨水‧鋼筆 28.2 x 19.9cm
義大利佛羅倫斯
烏菲茲美術館

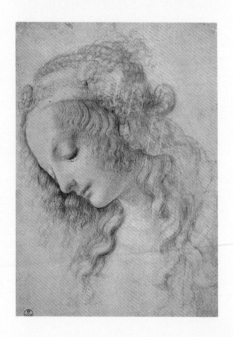

這幅少女素描充份顯示維洛奇歐畫派的特點，例如低垂微側的臉、精緻的髮型描繪等等。專家發現達文西這幅習作和羅浮宮《告知受胎》中的聖母頭像相當神似，所以推測達文西確實參與過這幅畫的創作。

吉內芙拉肖像

約1474～1476年

■ 展現人物內心情境的肖像畫

　　這是達文西最早的肖像畫作品，畫中女子是來自佛羅倫斯某銀行家族的吉內芙拉‧班琪，此畫可能繪於她十六歲結婚時。這是佛羅倫斯當時的習俗，就像現代人在喜慶時拍照留念般。但畫中的吉內芙拉臉色蒼白，似乎有些悶悶不樂，看不到新嫁娘的喜氣；或許是因為當時的貴族婚配講究利益結合，更要門當戶對，而非純然愛情的結合。吉內芙拉愛的是貴族青年彭柏（Bernardo Bembo），當她被父母安排嫁給年齡比自己大兩倍的男人，自然會不高興。所以有些專家推測此畫也可能是彭伯訂購，以紀念將嫁作人婦的佳人。

　　數百年來此畫一直存放在列支敦士登的王室，二戰時還被藏到酒窖，直到1967年王室出售此畫，美國華盛頓國家畫廊就以勢在必得的姿態砸下重金，將此畫小心翼翼地迎回美國，成為目前全美唯一收藏達文西作品的美術館。

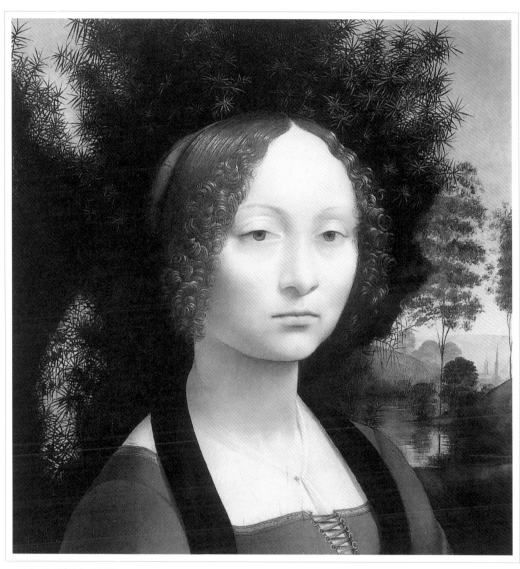

吉內芙拉肖像　約1474～1476年
油彩・木板 38.8 x 36.7cm　美國華盛頓　國家畫廊

雖然它只是一幅典型的貴族肖像畫，但仍可從中看到達文西相當熟稔地應用明暗對比、暈塗法和空氣遠近法等技巧，而這正是讓他日後成為一代大師的驚人技藝，相當值得我們細細欣賞。

　　名門淑女一向講求端莊、自制和矜持，而這也是文藝復興時期肖像畫的特色。她們通常沒有太多情緒，只是表現出靜如處子的美麗；然而吉內芙拉的神情似乎有種難以形容的漠然、慍怒，甚至是淡淡的哀愁。

　　當我們瞭解她的故事後，不難發現達文西已經畫出她的心事，這可說是史上第一幅展現人物內心情境的肖像畫，可惜畫像的下半部已不復存在，但僅存的麗姿倩影卻仍讓人驚豔不已。

④ 畫板背面

解析說明如下

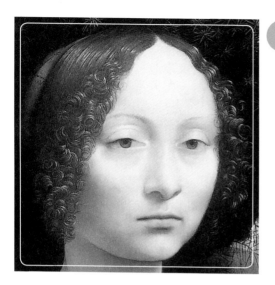

1 以指腹柔和輪廓、線條

達文西以樹林的陰影，把主體襯托得特別明亮醒目。感覺一位美女在黑暗中散發光芒，讓人無法小覷她的存在。

同時達文西採用暈塗法，讓色彩一層又一層的疊上去，就如同使用手指推勻腮紅、眼影的層次，看不到死板的線條勾勒。事實上現代科學家曾以紅外線和X光檢驗此畫，發現油彩底下的初稿有達文西的指紋，看來他確實像少女化妝般地，會用指腹去抹勻色彩之間的輪廓線條，以求達到最自然和諧的美妝效果。

吉內芙拉的卷髮也是一絕，這種蓬鬆的卷度、亮麗的光澤，在當時是難度相當高的繪畫技巧。

被裁剪的下半部？

這幅畫的比例看來似乎有些侷促、不夠均衡，那是因為此畫的下半部可能因為火災或水災受損而被裁剪了。

有學者猜想此幅畫的人物比例應該像《蒙娜麗莎》和《抱銀貂的女子》一樣，可以看到整個上半身和手部動作。達文西的素描手稿就留下如左圖的習作；他的老師維洛奇歐也在同一時期製作了一尊少女雕像，少女的面容與姿勢儼然就是吉內芙拉。

2 「畫中有話」——達文西的巧思①

吉內芙拉身後的針葉樹是杜松。杜松象徵貞潔，加上杜松的義大利文發音酷似「吉內芙拉」，這是達文西的雙關語，以杜松襯托美麗貞靜的女主角。

3 「畫中有話」——達文西的巧思②

達文西對空氣遠近法的運用在這幅畫中顯得更得心應手了。遠方隱約可見褪去色彩的淡藍色山水，中景的樹林底下還有美麗的波光倒影，

達文西讓吉內芙拉置身於大自然的光影之中，此種表現手法源於北方法蘭德斯畫派的范艾克、孟陵等人，看起來格外生動美麗。

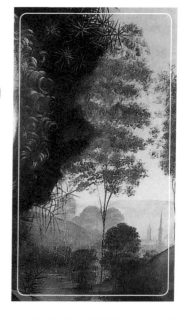

4 畫板背面：美德是最美麗的裝扮

本畫最特殊的是畫板的背面還有畫。畫中背景是暗紅色的斑岩地，上面排放了棕櫚、桂冠和杜松。棕櫚象徵勝利與歡樂；桂冠象徵榮譽；杜松代表貞潔。同時枝葉之間還有一段橫幅卷軸，上面以拉丁文寫著「美德是最美麗的裝扮」，這些都是用來稱頌吉內芙拉的品性與內在美。

現代科學家以X光檢視背後這塊紋飾圖騰，發現橫幅卷軸底下隱藏著另一行拉丁文字「美德與榮譽」，很可能是為威尼斯貴族彭伯的品格做一註解。

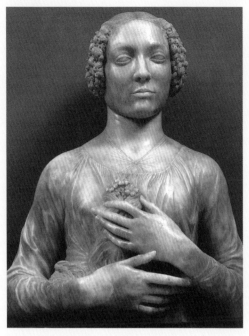

維絡奇歐的少女雕像貌似吉內芙拉，雙手的姿勢又酷似達文西的素描手稿，因此後人推斷損壞遺失的下半段畫作，應該是類似這樣的身長比例和姿勢。

少女雕像　1475～1480年
高61cm 大理石
義大利佛羅倫斯　巴傑羅美術館

維洛奇歐 Andrea del Verrocchio
1435～1488年

持銅幣的男子　約1480年
油彩・木板 31 x 23.2cm
比利時安特衛普　皇家美術館

孟陵 Hans Memling　1440～1494年

畫中男子就是威尼斯貴族彭伯（Bernardo Bembo），他是威尼斯城邦派駐佛羅倫斯的大使。雖然他和吉內芙拉各自婚嫁，但兩人維持一段柏拉圖式的戀情，這種關係在當時是被允許的。

這幅畫是法蘭德斯畫派的孟陵所作，同樣是以大自然做為肖像的背景。且讓我們將彭伯的肖像和吉內芙拉擺在一起，看看這對精神愛侶的神情是否有些相似呢？

持花聖母

約1478年

■ 另一種動人心弦的詮釋手法

聖母與聖嬰的主題是十五世紀畫家的必修課,幾乎每位畫家終其一生,都會畫上好幾幅聖母聖子圖。這類作品講究聖母的莊嚴、肅穆,強調神性的高高在上,以求讓信眾看了心生敬仰,對信仰益發堅定虔誠。早期的聖母聖子像幾乎不苟言笑,因為祂們都是神,不該有凡夫俗子的喜怒哀樂,這類作品往往顯得莊嚴冷峻,給人神聖不可侵犯的感覺。

但達文西的《持花聖母》卻再度打破傳統,他事前畫過許多草圖,並詳加研究各種人物表情、姿勢和畫面配置,畫中的聖母笑得甜美慈藹,手裡還拿著小花逗弄耶穌,自然而然地流露親子之情。

達文西把重點放在描繪情感,而沒有太多宗教的符號圖騰,這無疑是文藝復興時期創作的一大躍進,也是達文西創作生涯的重要里程碑。

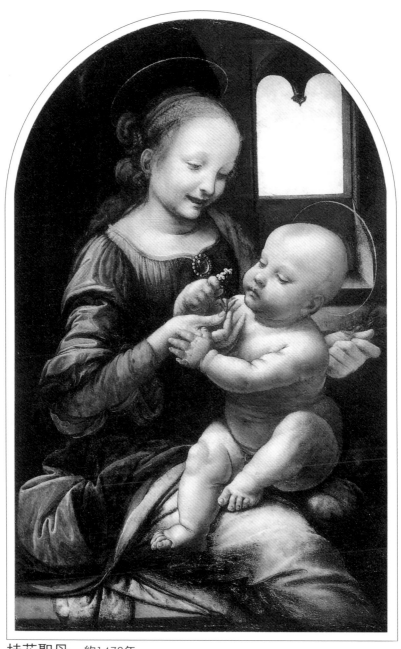

持花聖母 約1478年

油彩‧畫板轉畫布 50 x 32cm 俄羅斯聖彼得堡 艾米塔吉博物館

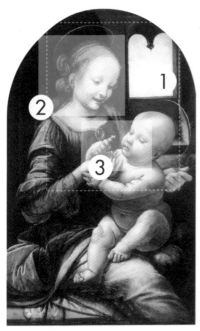

解析說明如下

比起其他的聖母聖子像（參考〈視野延伸〉單元），達文西的《持花聖母》真是樸素無華。

聖母和聖子置身在毫無裝飾的普通房間，聖母的衣著並非綾羅綢緞，但溫暖真誠的笑容顯示出其溫柔與慈愛。而耶穌就像尋常嬰孩，專心且好奇地把玩手上的小花，彷彿窩在母親懷中是如此地安全舒適。此種情感的親密度是以往的聖母聖子像所看不到的，達文西找到另一種動人心弦的詮釋手法，替制式的宗教藝術注入嶄新的活力，對西洋繪畫的發展更是影響深遠。

1 充滿人性光輝的微笑聖母

達文西讓聖母和聖子置身在室內，背景的牆面相當簡樸，唯獨上方開了一扇窗，引進上天的光亮。這是藝術史上聖母首度開口微笑，她神情專注地看著懷中的愛子，母性的溫柔慈祥遠遠超過神性的威嚴高貴。這樣的聖母、聖子形像，看來是否更顯親切呢？

《持花聖母》又名《柏諾瓦聖母》，因為當初這幅畫歸柏諾瓦家族所有。這應該是一幅私人訂製的畫作，並非替教堂繪製的作品，所以達文西才能大膽發揮創意。像這樣活潑自然的聖母聖子圖，在當時的藝術界是完全看不到的。

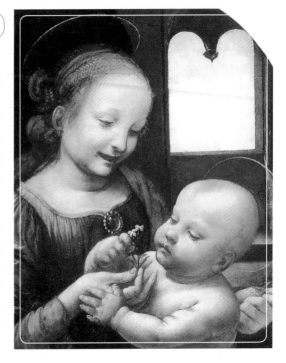

2 人間動人燦爛的情操

達文西再次利用背景的陰影，突顯聖母燦爛動人的容顏。

她的額頭很高，眉毛極淡，正是當時佛羅倫斯女子流行的打扮，若非她的頭上有一圈光環，這位聖母簡直就像神情愉快的少婦呢！

3 彷若十字架的白色小花

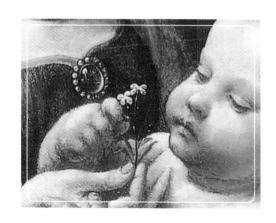

在此類畫作中，聖母和聖嬰通常拿著宗教法器，例如十字架或經書，或是由天使或施洗者聖約翰陪伴，加強宗教主題的神性。但是達文西卻讓耶穌基督握著一株小花，他一向喜歡觀察大自然，將人物和自然結合後，整幅作品會顯得更生活化也更具生命力。

白色小花的排列神似十字架，它象徵嬌嫩的生命，但離土的小花注定要步向枯萎、死亡。似乎也暗示著小耶穌的悲劇命運，這樣的巧思可說是別出心裁。

兩幅聖母聖子圖？

從達文西的手稿得知，他在1478年同時進行兩幅聖母和聖子的畫作，其中一幅是《持花聖母》，那麼另外一幅作品呢？或許就是他手稿中的《聖母、聖子與貓》吧。

只是聖子抱貓的草圖並沒有成為彩繪作品流傳下來，是因為年代久遠遺失了呢？還是達文西又改變構想，畫出另一幅聖母聖子圖？（參見95頁《持康乃馨的聖母》一畫）

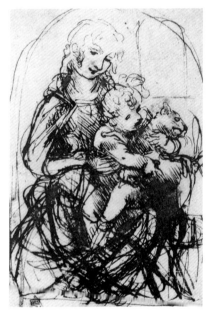

達文西在構思《持花聖母》時曾嘗試過各種的表現方法，由這張草圖的拱型背景和窗戶開口，專家們推測它應該就是《持花聖母》的習作之一。

看來達文西原先可能打算讓耶穌抱著小貓，而聖母則慈愛地看著小孩與貓咪玩耍。倒是達文西的學生曾根據這張草圖繪製油畫，目前存放於米蘭的布雷拉美術館。

聖母、聖子與貓的習作　1478年
鋼筆・墨水 28.1 x 19.9cm
英國倫敦　大英博物館

聖母、聖子的習作　1478年
銀筆・鋼筆・墨水 28.1 x 19.9cm
法國巴黎　羅浮宮

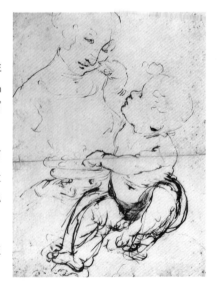

這張草圖就是聖母和聖子相對的姿勢。達文西習慣以銀筆寫生素描（當時還沒有鉛筆，而是以筆尖燒熔銀的方式作畫），這張草稿很可能是達文西依照母子模特兒所進行的寫生。

隨後他又以鋼筆加強耶穌的手腳，並應用在《持花聖母》中的小耶穌身上。

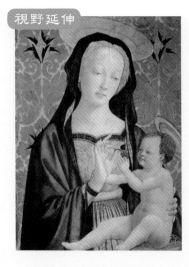

聖母和聖子　1435～1437年

蛋彩·畫板 85 x 61cm

義大利佛羅倫斯　哈佛大學研究中心

維內齊亞諾 Domenico Veneziano

1405～1461年

是文藝復興初期的佛羅倫斯畫家，其《聖母和聖子》一畫代表當時的風格。雖然聖母也拿著小花，但氣氛較為莊嚴肅穆，背景也並未採用寫實的房屋或大自然，而是以織錦花紋營造宮廷般的高貴質感，顯然還有早期哥德派的影子，依稀可見精細的裝飾圖案和金壁輝煌的色彩。

右圖為達文西的老師——維洛奇歐於1470年的作品，身為雕刻家、優秀金匠的他，筆下人物很有立體感，且能將布料質感、珠寶光澤表達得很傳神，這便是其工作坊聲譽卓著的原因。從畫中聖母的珠寶裝飾和服裝，就可看出他在這方面的技巧。

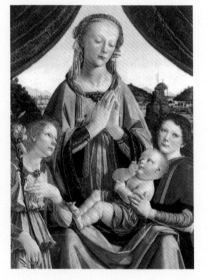

聖母、聖子和天使　約1470年代

蛋彩·畫板 96.5 x 70.5cm　英國倫敦　國立畫廊

維洛奇歐 Andrea del Verrocchio

1435～1488年

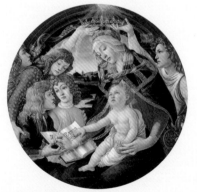

聖母和聖子及五天使

1480～1481年

蛋彩·木板 直徑118cm

義大利佛羅倫斯　烏菲茲美術館

波提切利 Sandro Botticelli

1445～1510年

波提切利和達文西雖是同門師兄弟，但作品風格完全不同。達文西以暈塗法避開明顯的輪廓線條；波提切利卻喜歡用流暢的線條來構築畫面，而波提切利的作品才是當時佛羅倫斯的主流。這幅畫相當受到歡迎，同類型的仿作在當時就出現四、五幅。

波提切利在圓形畫板安排了七個人物，構圖相當複雜巧妙，人物造型優美華麗。他讓天使托著皇冠替聖母加冕，此舉頌揚瑪麗亞是天國的皇后，祂的地位是崇高莊嚴的。

持康乃馨的聖母

約1478～1480年

■ 在細微中見真章

　　關於這幅畫的真正創作者究竟是誰曾經引發爭論，有人認為是北方法蘭德斯畫派的作品，也有人認為來自維洛奇歐工作坊，可能是維洛奇歐或其學生所作。但之後才從背景的迷濛遠山及小耶穌伸手接受康乃馨的動作，確認這是達文西早期的作品。

　　這幅畫和《持花聖母》相同，也是藉由一朵小花豐富聖母和耶穌的互動，但構圖卻遠比《持花聖母》複雜。達文西利用明暗對比，創造出空間景深的變化，讓聖母和聖子處在光線幽微的室內，再突顯其臉上的靄靄聖光；背後以迴廊隔開，戶外是光線明亮的山巒疊翠，讓觀者將視野拉到遠方。

　　達文西還在聖母旁邊放了插滿盛開花朵的花瓶，象徵美好的生命，卻也同時暗示瓶中鮮花總有枯萎凋謝的一天，因此本畫也稱《瓶花聖母》。

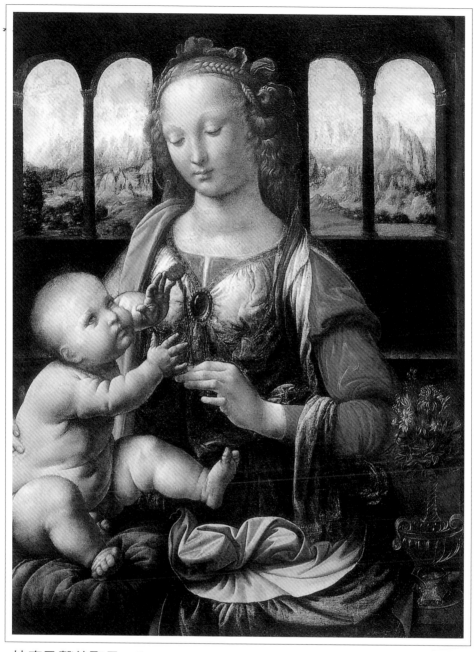

持康乃馨的聖母　約1478～1480年

油彩・畫板47 x 62cm　德國慕尼黑　古代美術館

雖然幾經曲折才確認此畫為達文西年輕時的作品，但我們依然可以從此畫看出他於對宗教畫作表現手法的一致性。

達文西並不刻意以宗教的刻板形式、器物、光環、天使，或華麗的裝飾與衣著，營造出聖母、聖子的尊貴與崇高。

相反地，他筆下的聖母、聖嬰圖樸實無華，利用人、物細節與花草讓整幅畫作看來超脫、自然，在細微中見真章，平凡中見偉大，或許就是這樣的精神吧！

解析說明如下

1459～1537年　克雷迪

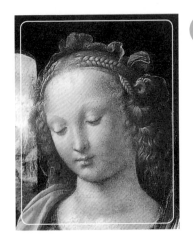

① 新顏料的使用

畫中的聖母偏向維洛奇歐風格，達文西很注重髮型裝飾的細節，也經常讓人物的頭偏向一邊；如果把兩眼畫一條直線連起來，這條線往往斜向一邊，呈現微微低頭的角度。

達文西除了喜歡創新繪畫的技法，也喜歡嘗試新的顏料，這幅畫的顏料就添加了某種油脂，導致保存情況不佳。因為顏料比重密度不同，時間一久有些層次的顏色都縮皺起來，尤其是聖母臉龐的皮膚看得最清楚。

2 去神性的人文主義

小耶穌伸手想從聖母手中接過紅色康乃馨的動作就像尋常孩子般活潑中帶點笨拙，看起來格外生動。而康乃馨的花蕊呈十字型，自然隱含了宗教的意義，不過這幅畫幾乎拿掉所有的神性特質，就連聖母和聖子頭上的光環都去除了。

達文西以母性的溫柔來表現聖母純潔無瑕的光輝，歌頌人文主義的盛世。

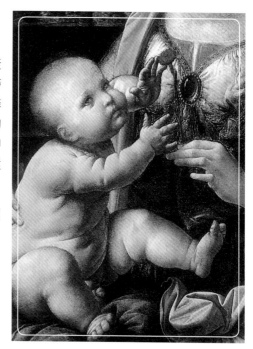

視野延伸一

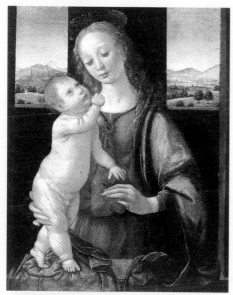

持石榴花的聖母 約1475～1480年
油彩・畫板16.5 x 13.4cm
美國華盛頓 國家畫廊

克雷迪 Lorenzo di Credi 1459～1537年

這幅《持石榴花的聖母》同樣引發不少爭議，也有維洛奇歐的風格，但究竟是維洛奇歐本人所作？或是他的學生仿效老師的畫風？專家們的看法一直很分歧。聖母的神態很像達文西的《持康乃馨的聖母》，但小耶穌的身體較為瘦長，比例明顯不對，和達文西筆下胖嘟嘟的嬰兒截然不同。

專家們普遍認為這幅作品是克雷迪所作，他也是維洛奇歐的得意門生。事實上，維洛奇歐去世後，就是由克雷迪繼承老師的工作坊，可想而知他定是最能傳承老師的風格。

③ 纖纖玉指透露的玄機

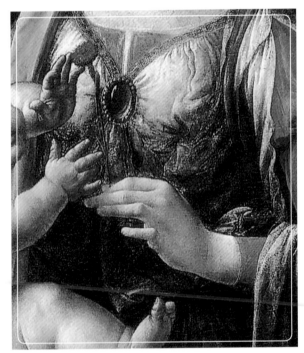

克雷迪也從同學身上學到一些風格技巧，他的聖母很明顯參考自達文西《持康乃馨的聖母》。不過達文西讓聖母握著一朵長莖的康乃馨，動作看起來相當活潑自然；而克雷迪把花朵改成沒有枝葉的石榴花，加上他欠缺改變手指姿勢的能力，結果用相同的手勢「捻著」一朵花球，看起來就有些古怪。

換作是經常觀察、臨摹手部習作的達文西，一定不會犯下這種錯誤，所以專家學者們益發肯定這幅畫並非出自達文西之手。

4 難以仿照的達文西景致

克雷迪所繪的遠山比較中規中矩，雖然顏色也有漸遠漸淡的空間層次，表現上卻少了達文西那種神祕、迷濛的山水情境。

視野延伸二

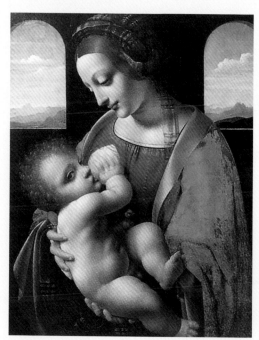

這幅《麗塔聖母》的完成年代比較晚，究竟是否為達文西所作至今尚無定論。不過後人確實在達文西的手稿中找到《麗塔聖母》的草稿，專家多半傾向認為，是達文西的學生——勃塔費奧依照老師的素描習作所完成的作品。

聖母同樣沒有光環，臉上同樣有著既慈祥又神祕的笑意，小耶穌的活潑體態和窗外風景都是「達文西式」的特色。

麗塔聖母　　約1481～1497年
蛋彩・畫布 42 x 33cm
俄羅斯聖彼得堡　艾米塔吉博物館

勃塔費奧 Giovanni Antonio Boltraffio
1466～1516年

聖傑洛姆

約1480年

■ 精準的人物結構與情感呈現

此畫描繪的是基督教聖徒聖傑洛姆（西元347～420年）的故事。聖傑洛姆可說是西方的「唐三藏」，他認為「不認識聖經，就不認識耶穌」，於是前往東方將以希伯來文和希臘文傳世的舊約聖經，翻譯成歐洲通行的拉丁文，深獲當時教宗達馬瑟斯一世重用，並任命為紅衣主教。後來他卻拋棄俗世，前往荒漠苦行潛修，之後被封為聖人，更榮登天主教四大聖師。藝術家多半描繪其神學論述的成就，但也有些描繪其荒野苦行修道的生活，達文西正是其一。

曾是高高在上的紅衣主教、博學聖師，卻拋開俗世，過著衣衫襤褸、餐風露宿的生活，更以石塊擊打胸口，藉此忘卻安逸舒適的享樂，謹記耶穌基督為人類所受的苦。達文西試圖詮釋聖傑洛姆的心境轉折，讓此畫不僅是出色的人物結構圖，更表現出人物情感與心靈深度。

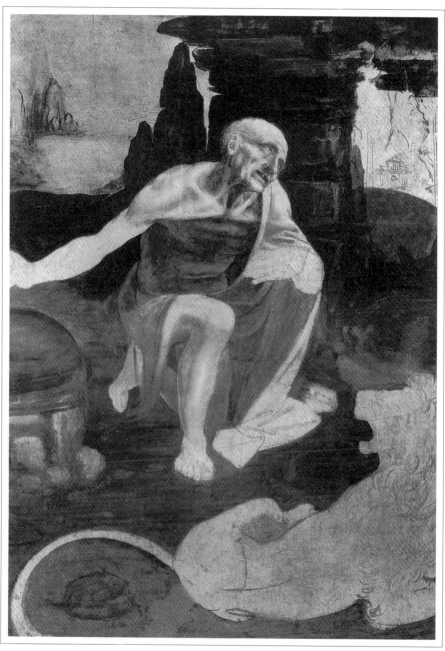

聖傑洛姆 約1480年
油彩・畫板 75 x 103cm 梵諦岡 繪畫陳列館

這幅畫作是未完成的作品，達文西以枯瘦、蒼老的懺悔者姿態，描繪出半蹲半坐在荒漠中的聖傑洛姆，其憔悴苦惱的容顏引人同情。達文西觀察過許多老人，因此畫中的聖傑洛姆不論是表情或舉手投足都相當地自然生動。

達文西藉由此畫作充分地表現出，他對人體比例、肢體動作的研究成果，傳神地表現出老者乾癟瘦削的容顏與身軀。

然而，他最厲害並為人讚賞之處，還是刻畫出人物的內心世界。聖傑洛姆處在孤獨荒蕪的野地，卻未獲得安寧與平靜，而是深深地懺悔人間的罪孽，其激動、苦惱的心情全寫在表情和動作中。

解析說明如下

① 生氣勃勃的勇氣之獅

聖傑洛姆的腳邊伏著一頭獅子，傳說他在山洞內發現一頭受傷的獅子，並幫牠拔除腳上的刺，從此獅子就跟在他的身旁守護。因此許多描繪聖傑洛姆的繪畫都會有獅子，而且獅子也象徵聖傑洛姆大無畏的勇氣。

達文西經常觀察大自然與動物，他畫的獅子顯然出自不斷的觀察與練習，獅子的大嘴和鬃毛看起來特別生氣蓬勃，不像其它畫家只將獅子放在角落點綴，看來只像隻小貓或動物標本。

2 摒棄俗世享樂的苦修

聖傑洛姆伸長的右手拿著一塊石頭，那是用來搥打自己的胸口的。許多苦修的僧侶修士都會自我放逐到沙漠荒地，效法耶穌在曠野裡接受試煉，他們甚至會鞭打自己，以便放棄肉體俗世的享樂，達到絕對的聖潔虔誠。

丹·布朗的知名小說《達文西密碼》中，奉行苦修主義的西拉修士，之所以綁上苦修帶和鞭打自己也是基於此因。

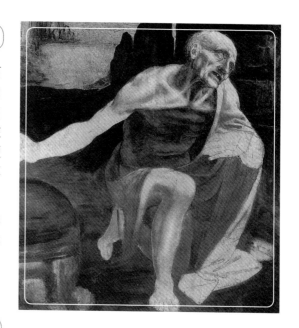

3 聖傑洛姆的視線焦點

牆上的教堂素描雖然沒有完成，但卻是聖傑洛姆眼光遙望的焦點，以教堂聖殿映照傑洛姆苦苦哀淒的面容，更是戲劇效果十足。

達文西讓人物臉部浮現在黑暗的背景中，使得聖傑洛姆的表情更引人注目。

肩頸肌肉解剖研究　約1509～1510年
鋼筆·墨水 29.2 x 19.8cm
英國溫莎　皇家圖書館

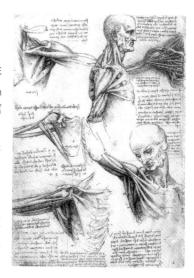

達文西除了研究老人的神態外，對人體構造也下過許多功夫。

當畫中的聖傑洛姆伸長手臂、握緊石頭，他的肩頸肌肉也會跟著牽動，關節筋絡隨之屈張、伸展，這是得要經過不斷地觀察、研究和練習，才能畫出的精細變化。

聖傑洛姆和施洗者聖約翰　1428年
蛋彩‧木板 114 x 55cm　英國倫敦　國家畫廊

馬薩奇歐 Masaccio　1401～1428年

馬薩奇歐如實地畫出聖傑洛姆的特點，除了
腳邊的獅子外，曾是紅衣主教的他還穿著紅
袍紅帽。聖傑洛姆手上的經書代表他最重
要的譯作，教堂則代表他是天主教的聖師
（Father of the Church），這是對早期基督
教著作家的尊稱。聖師對於基督教教義和神
學思想的訂定，可說是影響深遠。

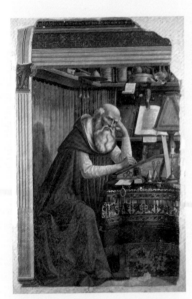

聖傑洛姆　1480年
濕壁畫 184 x 119cm
義大利佛羅倫斯　萬聖教堂

吉蘭戴歐 Ghirlandaio　1449～1494年

這幅畫作和達文西的《聖傑洛姆》年代大
約相同，但風格卻迥然不同。畫中交代了
許多細節，但沒有特別描繪聖傑洛姆的心
理層面；雖然達文西的作品並未完成，然
而在這方面卻已勝過同門的師兄。

聖傑洛姆　1480～1485年
油彩‧畫板 47 x 34cm　英國倫敦　國家畫廊

貝里尼 Giovanni Bellini　1426～1516年

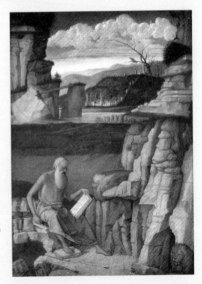

到了文藝復興後期，藝術重心逐漸從佛羅
倫斯移到威尼斯。貝里尼是和達文西同時
期，活躍於威尼斯的義大利畫家，也是威
尼斯畫派的創始人。他經常藉由描繪風
景、人物來表達畫作的寓意和人物心境，
其用色較明亮、柔和。

米 蘭 時 光

1480 年 ⟶ 1499 年

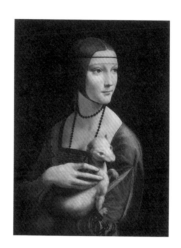

　　達文西在1482年移居米蘭，直到1450年才重回佛羅倫斯，他在米蘭完成許多重要畫作，包括知名的《岩窟聖母》、《抱銀貂的女子》、《最後的晚餐》等。

　　在此時期，達文西也開始招收自己的學生，使得達文西式的風格更形確立，他的才華也更受肯定。

三王來朝

約1481～1482年

■ 替傳統聖經故事注入活潑氣氛

　　本作是述說耶穌誕生時，三位東方博士看到天空出現奇星，跟著星光找到剛在馬槽誕生的耶穌，並獻上乳香、黃金、沒藥等珍貴禮物。乳香是讚揚耶穌的神性、黃金是彰顯救世主的權威、沒藥則象徵生命的短暫，古時候將這種藥品做為屍體的防腐劑，暗喻耶穌誕將為人類犧牲。

　　當時很流行此題材，因新興資產階級日趨富有，教會盼藉由這類作品，鼓勵為主「奉獻」。

　　此畫是達文西受修道院委託所作的祭壇畫，他為此作品畫了許多草圖、習作，處處可見其雄心壯志，可惜後來他前往米蘭，這幅作品便遭到擱置，修道院只好請其他畫家另畫一幅。即使如此，我們仍可從中看到達文西的新構思，尤其畫中還暗藏其自畫像，其中的奧妙更值得玩味。

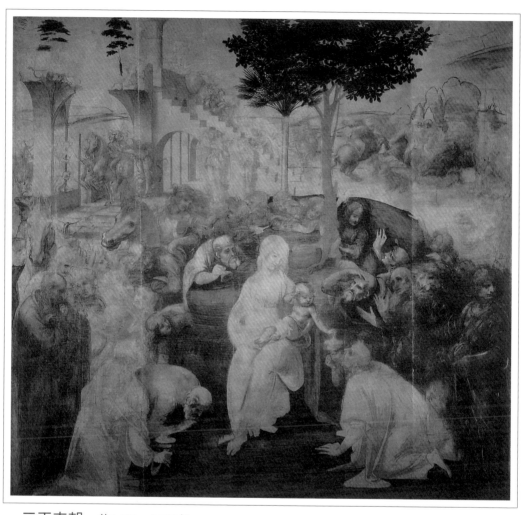

三王來朝 約1481〜1482年

油彩・畫板 243 x 246cm 義大利佛羅倫斯 烏菲茲美術館

遠方是紛亂爭戰的舊世界，畫面前方的各路人馬，則是簇擁著新生的救世主。

　　小耶穌伸手接下東方三王的禮物，代表他接受自己命定的重責大任；四周的人群議論紛紛，有人好奇、有人不信，也有人激動得匍匐在地，在這片騷動之中，聖母和聖子平靜安詳的容顏，成為凝聚整個畫面的焦點。

　　達文西再次以精湛的技巧，替傳統的聖經故事注入活潑的氣氛，以遼闊的原野、恢宏的建築，以及動作表情生動的人群，構成一幅充滿戲劇性的生動畫面。

解析說明如下

① 以背景交待混世之苦

在創作此畫期間，達文西特別喜愛觀察馬匹的身體結構與動作，他在背景畫了嘶鳴的戰馬和騎兵，象徵在耶穌誕生前，世界陷入一片混亂爭鬥的場面。

② 頹傾的宮殿預告新時代的來臨

達文西以倒塌的亭台樓閣代表大衛王的宮殿，暗喻舊約象徵時代的結束，預告新時代的來臨。他利用兩道樓梯來構築空間遠近的比例，展現他對透視法的濃厚興趣。

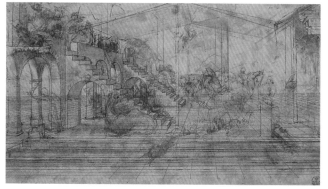

空間透視習作 約1481年
鋼筆・墨水16.3 x 29cm
義大利佛羅倫斯
烏菲茲美術館

文藝復興時期的畫家熱衷於追求兩件事，第一就是人物要畫得像，第二就是在平面的畫布畫出立體的空間景深。達文西事先做過不少習作，對於空間的營造一向有其獨到的心得。

③ 以豐富的群眾表情說故事

過去畫家描繪這類故事，總不忘表現馬槽、牲口等細節，將重點放在三王的敬獻和眾民的朝拜，還有以飛舞的天使點綴，藉此彰顯耶穌為新主的莊嚴神聖，宗教味十足。

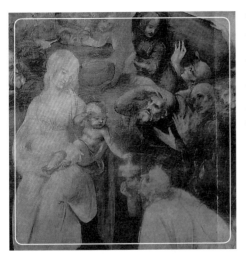

但達文西卻大膽地拿掉馬廄，讓聖母和聖子置身於風光明媚的大自然，再次以人文之美融合自然之美，大大降低了宗教味。

他尤其重視人物內心情緒的刻畫，當眾人看到三王認為這名小嬰兒是天降奇星的救世主，自然有人吃驚，有人半信半疑，也有人敬畏不已。畫中人的動作、表情十足，呈現生動的戲劇性效果，這比以往滿是虔誠跪拜的人群活潑多了。

④ 身形落寞的自畫像？

畫中大部分的人物都是以聖母與聖子為中心，唯獨這位年輕人將頭別開，好像這幕熱鬧的《三王來朝》和他毫無關係。他的面容酷似維洛奇歐雕刻的大衛像，據說當時維洛奇歐就是以年輕的達文西為模特兒。

許多畫家都會把自己畫在作品的一角，達文西很可能也是這樣。他在畫中顯得超然物外，對眼前眾人關注的焦點似乎漠不關心；相反地，他的注意力在眾人忽略的另一方。這似乎相當符合他當時的心情寫照，喜歡觀察、實驗與創新的達文西，一直未受到器重。

當時最受梅迪奇家族所倚重的是波提切利，羅馬教宗在1481年特地敦請佛羅倫斯一流的藝術家前往羅馬工作，年輕的達文西竟沒有受邀，或許他的才華創意對當時的人來說過於前衛，想必他也有懷才不遇的落寞，因此這幅畫只畫了一半，他就前往米蘭另謀發展。

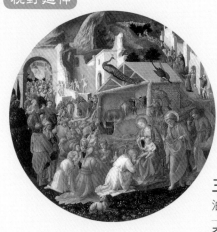

這件作品是梅迪奇家族訂製的，構圖相當複雜，色彩豐富華麗。

聖家族置身於馬廄前方，東方三博士上前致贈禮品，他們身後跟著大一群遊行隊伍，等著要向新王致意，從他們的服裝可以看出有些是貴族，有些是平民，表示耶穌是萬民之王，沒有種族階級之分。

三王來朝　約1445年
油彩・木板 直徑137cm　美國華盛頓　國家畫廊

李比 Fra Fillipo Lippi　1406～1469年

這幅畫和達文西的《三王來朝》約創作於同一時間，由於梅迪奇家族的重用與推薦，波提切利應教宗之邀為西斯汀教堂創作壁畫，這幅作品應是他旅居羅馬期間所作。

波提切利也捨棄破落的馬槽，但卻讓聖母和耶穌坐在古典聖殿之中，眾人皆隨三王虔誠敬拜，更加彰顯耶穌的崇高神聖，也難怪他的作品在當時很受歡迎。

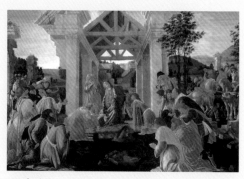

三王來朝　約1481～1482年
蛋彩・畫板 70 x 103 cm　美國華盛頓　國家畫廊

波提切利 Sandro Botticelli　1445～1510年

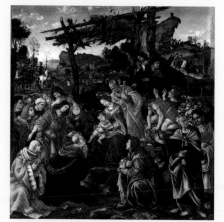

這幅畫就是修道院遲遲等不到達文西交稿，另外聘請畫家再行繪製的《三王來朝》。

小李比正是修士李比的兒子，小時候跟父親學畫，父親去世後也跟著波提切利學了一陣子。從這幅畫作的人物動作與構成，可以同時看到達文西和波提切利的影子。

三王來朝　1496年
油彩・畫板 258 x 243cm　義大利佛羅倫斯　烏菲茲美術館

小李比 Filipino Lippi　1457～1504年

岩窟聖母

約1483～1490年

■ 革命性的表現手法

本畫是奠定「達文西風格」的重要作品，以往聖母總身處莊嚴隆重的宗教殿堂，但達文西卻把人物搬到山靈水秀的洞穴，乍看還真像田園牧歌。他同時以金字塔構圖，讓人物配置看來格外沉穩和諧。整幅畫充滿濃厚的人文主義風情，更啟發其他畫家紛紛跟進，所謂「達文西式」技巧一時蔚為流行，從此進入文藝復興的全盛時期。

可惜訂畫的修道院不滿意這種看不出聖人神性與特徵的新手法，他們質疑聖母和聖子頭上為何缺少光環？施洗者聖約翰也沒拿十字架？大天使烏利爾竟然沒有翅膀？因此拒絕付款，達文西最終只好應要求又畫了一幅具神性特徵的作品。

就原創性而言，第一幅畫的藝術價值較高，但存放於英國倫敦國家畫廊的第二版本也展現了精湛的技巧，而被拒收的第一版，目前存放在巴黎羅浮宮，極可能是達文西將它帶到法國去的。

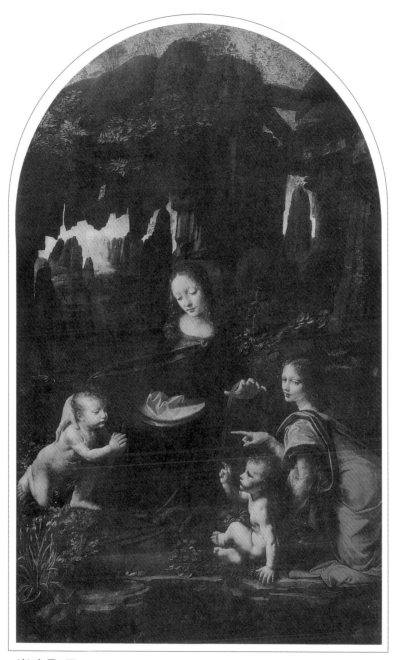

岩窟聖母 約1483～1490年
油彩・畫板轉畫布 199 x 122cm 法國巴黎 羅浮宮

達文西以革命性的表現手法，完成了兩幅互有異同的《岩窟聖母》。

第一個版本深具原創性，充滿人文主義的詩意；第二個版本明暗對比更加戲劇化，增加的配件與裝飾可更確立畫中人物的身分。

兩幅畫同樣有幽微迷濛的奇石山水，也同樣有著會說話的表情和手勢，仔細比較過兩個版本以後，就由觀畫者自己決定哪一幅比較深得你心囉！

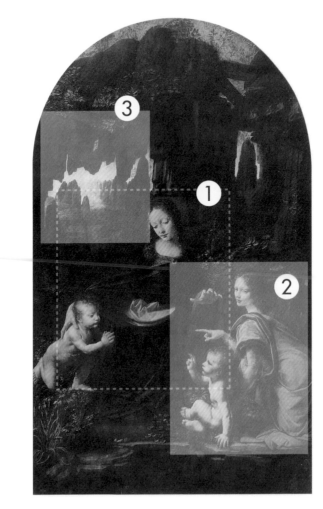

解析說明如下

114

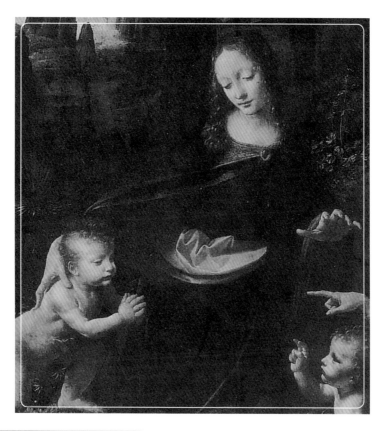

1 匠心獨具的表達方式

達文西打破傳統的人物安排，緊臨聖母瑪麗亞的小孩竟然不是耶穌，而是施洗者聖約翰，而在天使旁邊的幼童才是小耶穌，這種全新的組合難怪讓修道院的人，對畫中人物的身分感到曖昧不明。

然而達文西擅用表情和動作說故事。畫中的施洗者聖約翰屈膝跪下，雙手合掌朝小耶穌敬拜，這個姿勢卻正好點明他的身分。

聖母瑪麗亞雖然生下耶穌，但耶穌不只是她的兒子，更是注定要以鮮血救贖世人的人主；於是達文西讓小小年紀的他遠離母親身邊，而由大天使烏利爾照應，這樣的關係對照是否更具深意？

瑪麗亞似乎要伸手撫摸孩子的頭，卻又隔著無形的距離讓她構不到，於是她的手勢就停留在半空中，宛如象徵性的光環。因為她的孩子將成為救世主，母子終歸要分離，她也只能遙遙祝禱接受命運。

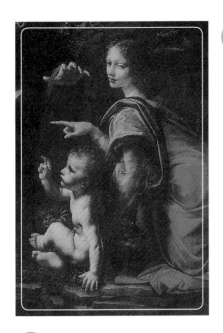

2 手勢裡的神祕意味

達文西以明暗對照法將大天使烏利爾畫得特
別美麗，祂手裡指著施洗者聖約翰，眼神意
有所指，唇邊泛起淺淺的微笑，感覺充滿隱
喻與暗示。

小耶穌也伸手向施洗者約翰致意，形成聖
母、天使、聖嬰各有各的手勢，給人諸多聯
想的神祕趣味。

3 充滿神祕感的脫俗山水

再次以空氣遠近法表現氤氳飄渺的山水，給人奇
幻仙境的神祕感，也讓空間更有立體感。充滿靈
氣的高山奇石，是否也有中國山水畫的意境？

這種隔絕塵俗的迷濛山水，也代表聖母的無垢受
胎，她並沒有犯下亞當、夏娃的原罪，而是以純
潔之身孕育了上帝之子，這樣山水飄渺、花草如
茵的世外桃園，彷彿是專為聖母瑪麗亞打造的洞
天福地。

全世界最美的素描
這張少女頭像很可能就是大天使烏利爾的習作，達文西畫的
天使既像少女，又像俊美的青年，令人雌雄難莫辨。幸好天
使本來就是沒有性別的，只要能創造真善美的形象即可。

藝評家貝瑞森（1865～1959）認為——這是全世界最美麗的一
張素描。

女子頭像　約1483年
銀筆‧紙 18.1 x 15.9cm 義大利杜林　皇家圖書館

岩窟聖母　1495～1508年

油彩・畫板 189.5 x 120cm　英國　倫敦國家畫廊

達文西畫了第二幅《岩窟聖母》，加上修道院要求的光環、十字架、天使翅膀，才獲得認可並取得延遲二十多年的酬金。

然而他並不是依樣複製一幅增加配件的作品而已，天使謎樣的手勢不見了，畫面明暗對比的效果也更加強烈，背景的山水林木也更加立體優美，許多排列鋪陳的細節都做了變動。

他以明暗光影將天使和聖母的容顏烘托得柔美細緻，讓人不住凝視。他們臉上的聖潔榮光，何需光環和翅膀的襯托？

修道院請達文西繪製祭壇畫的中央，而左右兩側的音樂天使，則委託畫家普雷迪斯兄弟進行，只不過中央的畫幅，足足等了二十年才就定位。

地上的聖母　1506年

油彩・畫板 113 x 99cm　奧地利維也納　藝術史美術館

拉斐爾 Raphael Sanzio　1483～1520年

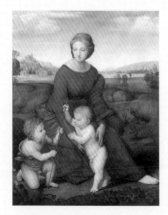

許多畫家開始仿效達文西把聖經人物搬到野外，同時加強人物間的互動平衡。一味模仿反而顯得浮濫沒有新意，其中只有拉斐爾最能把達文西的技巧化為己用，發展出屬於自己的獨特風格。

他同樣以金字塔構圖讓人物顯得安穩均衡，而筆下的聖母柔美秀麗，背景的大自然明亮宜人，形成另外一種活潑和諧的美麗。

抱銀貂的女子

約1490年

■ 美麗、勇敢、略帶感傷的才女

　　此畫與《蒙娜麗莎》和《最後的晚餐》堪稱達文西三大傑作。畫中女子是米蘭公爵最寵愛的情婦——切奇莉亞・加勒蘭妮（1473～1536）。能說流利的拉丁文，會寫詩，還是音樂家和歌手。在達文西幫她繪製肖像時，她發現達文西的多才多藝，於是邀請他參加米蘭名人雅士的聚會。

　　她在1491年為米蘭公爵產下一子，但同年公爵娶的卻是費拉拉公爵之女——碧翠絲。當時流行以聯姻鞏固政治勢力，公爵可有很多情婦，但正式婚嫁一定要門當戶對。公爵將切奇莉亞安置在另一座城堡，只是風流韻事很快就東窗事發，而被迫將切奇莉亞嫁給一位伯爵。

　　婚後切奇莉亞常在自宅宴請學者、音樂家和藝術家，堪稱歐洲第一位文藝沙龍的女主人呢！

　　文藝復興時代相當流行肖像畫，因為中世紀前只有聖人畫像，現在「人」的意識抬頭了，有錢有閒的貴族和富豪自然也想擁有高貴莊嚴的畫像，藉以烘托身分地位。貴族們爭相聘請知名度最高、技巧最好的畫家來為家人畫像，名媛貴婦更是互相較勁。另外一位文藝復興美女伊莎貝拉・埃斯特就曾寫信向切奇莉亞出借這幅畫像，因為她的肖像畫是威尼斯名畫家貝里尼所繪，故

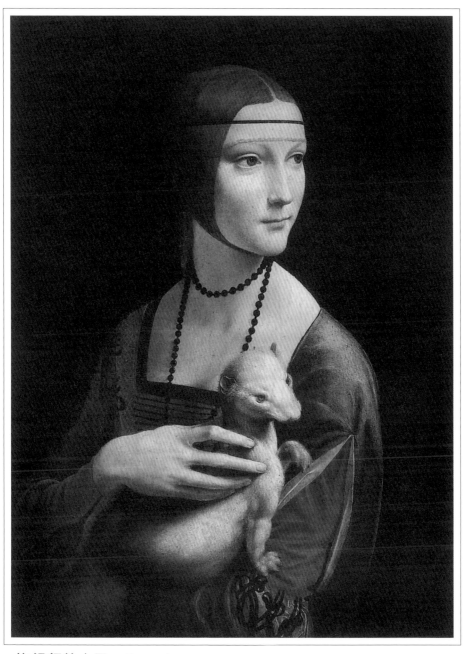

抱銀貂的女子 約1490年
油彩・木板 53.4 x 39.3cm 波蘭卡米恩卡市 克拉科扎多里斯基博物館

想和達文西畫的切奇莉亞肖像比較一下。

　　端坐在黑暗中的切奇莉亞‧加勒蘭妮，臉上散發出動人的光采與氣質，她的美是如此典雅、安詳，但撫摸雪貂的手卻有些僵硬、緊張，似乎和從容自若的表情矛盾，是否其內心暗藏了不為人知的憂慮？是否和雪貂代表的米蘭公爵有關？

　　達文西畫中的女子常帶著淡淡的憂傷，他總能捕捉仕女們最細密幽微的心事。身為公爵情婦的她要用何種心態面對自己、愛人和不可知的未來？或許她得要有雪貂的柔順貞潔，還有決心與智慧，才能擁有美麗充實的人生。

　　切奇莉亞或許懷抱著不安定的愛情，但她卻堅定自信地望向遠方，接受命運安排，透過達文西，我們認識一位極其美麗、勇敢，卻略帶感傷的才女，在黑暗中靜靜散發光芒。

解析說明如下

120

1 從極簡的黑幕中躍出

切奇莉亞的容貌秀麗、鼻子高挺與小巧的嘴，一雙慧黠的眼睛透露著聰明與自信，一看就是古典氣質美人。

本作之所以精采，除了主角氣質出眾，達文西拿手的明暗法也讓切奇莉亞自黑暗的背景中躍然浮現，看來更加明亮動人。當四周是一片極簡的黑，人們的眼光自然會停留在切奇莉亞身上，為她典雅迷人的風采深深著迷。

2 緊張僵硬的手勢

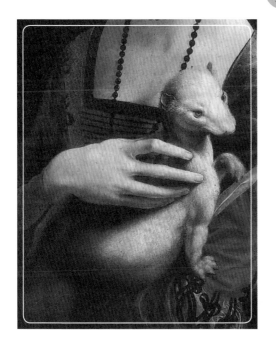

切奇莉亞抱著的雪貂是米蘭公爵的族徽，不但表明她是米蘭公爵最心愛的女人，代表貞潔的雪貂更是在讚揚切奇莉亞的品性；再者貂的希臘文發音有點像加勒蘭妮，或許是達文西巧妙運用的雙關語。

最特別的是她的手勢，我們都知道達文西一向能精確掌握人物的動作，但她的手勢卻不若表情般美麗安詳，反而有些緊張僵硬。

是因為害怕雪貂而不安？還是為了雪貂代表的斯查福家族而倍感壓力？她的手勢引發諸多聯想，成為後代的藝評家和心理學家討論、解讀的焦點。

斯福查家族畫像（局部）
約1495年

佚名

畫中接受加冕的就是米蘭公爵斯福查，他的皮膚黝黑，因此綽號「摩爾人」斯福查。（摩爾人就是當時非洲的阿拉伯人。）

達文西就是受雇於這位斯福查公爵，他一生有許多情婦，其中最受寵愛的就是切奇莉亞。

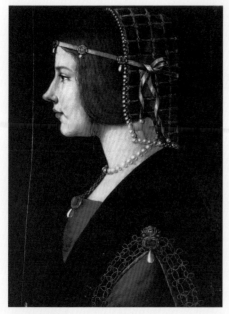

少女畫像 約 1490年
油彩‧畫板 51 x 34cm
義大利米蘭　安勃羅西美術館

畫中少女據說就是斯福查公爵明媒正娶的妻子碧翠絲‧埃斯特（1475～1497）。

碧翠絲和妹妹依莎貝拉都是當時公認的大美女，她十五歲就和斯福查公爵訂婚，並於1491年完婚。這是一場雙重的政治聯姻，費拉拉公爵將女兒嫁給米蘭公爵，米蘭公爵同時也把妹妹安娜嫁給碧翠絲的哥哥，這場婚禮的慶祝活動還是由達文西負責籌劃的呢！

碧翠絲和切奇莉亞一樣美麗又能幹，除以公爵夫人身分出使威尼斯外，也周旋在文人雅士間，是位很有政治手腕的少婦，只可惜年紀輕輕就死於難產。

原先專家認為這幅畫像也是達文西所繪，但現在大部分的專家都認為應該是普雷迪的作品，他時常與達文西一起工作，因此有時很難明確地認定。

依莎貝拉‧埃斯特　1500年
粉筆‧紙 63 x 46cm
法國巴黎　羅浮宮

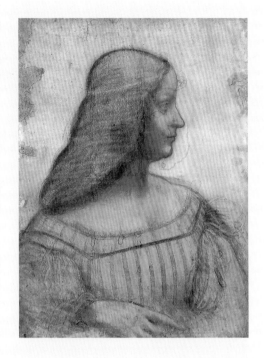

依莎貝拉是碧翠絲的妹妹，也是出名的美女，達文西應該幫她畫過肖像，只可惜作品不知是沒有完成還是失傳，目前只留下這張狀況不佳的素描底稿。

依莎貝拉大概聽說切奇莉亞有張美麗的肖像畫，所以才寫信要求一看，她應該很以自己的容貌為榮，貝里尼、提香都曾經為她畫過肖像畫。

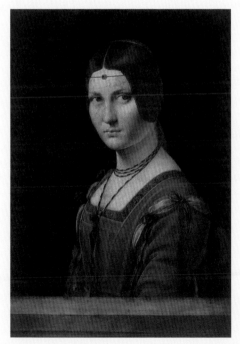

據推測這幅畫也是達文西的作品，費若妮耶是法國誤植的畫名，畫中女子是米蘭公爵在切奇莉亞之後的新歡克里薇莉。

「費若妮耶」是指她額上的寶石髮帶，是當時米蘭流行的飾物。

新婚的公爵夫人碧翠絲雖然成功地趕走切奇莉亞，但之後她卻再也無法干預丈夫的風流韻事了。

心灰意冷的碧翠絲從此熱衷於宗教活動，並成為支持達文西創作《最後的晚餐》的最大助力。

美麗的費若妮耶　約1496～1497年
油彩‧木板 63 x 45cm
法國巴黎　羅浮宮

音樂家

約1485～1490年

■ 凝聚焦點的雙眸

　　若此畫是達文西所繪，那就是他留下的唯一一張男性肖像畫。達文西畫的女子向來有謎樣的美麗，他筆下的男性又展現何種形象？專家企圖比對當時米蘭的宮廷音樂家，可惜仍無法肯定畫中人的身分。此畫遠不如《抱銀貂的女子》和《蒙娜麗莎》有名。因為此畫完整度不夠，有些局部沒完成，還有後人的加筆；再者，專家仍在爭論此畫是否真為達文西所繪？因畫中人物姿勢僵硬，肩膀和身體缺乏柔軟度，不像《抱銀貂的女子》優雅地側轉頭部，讓人感覺既柔軟又生動。

　　但臉部表情相當地出色，會說話似的眼睛尤其靈動。目前普遍認為脖子以上是達文西所繪，身體可能是弟子所作。當時由學生代為處理畫作較不重要的細節是很普遍的現象，因為還不流行在作品上簽名，若書信文獻未記載，更是大幅提高作品認定的困難度。

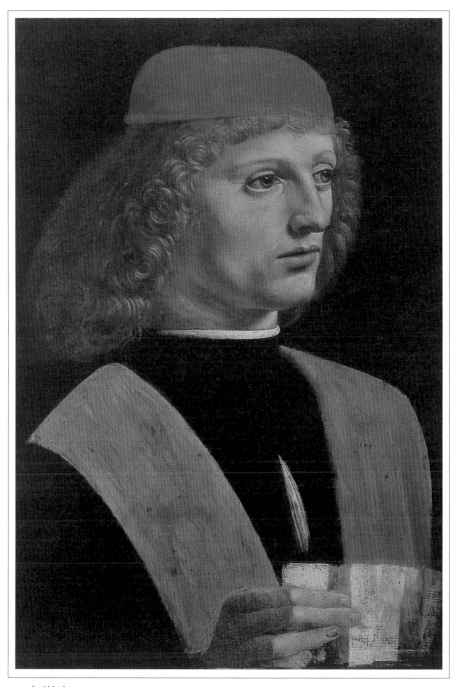

音樂家　約1485～1490年
油彩・木板 43 x 31cm　義大利米蘭　安勃羅西美術館

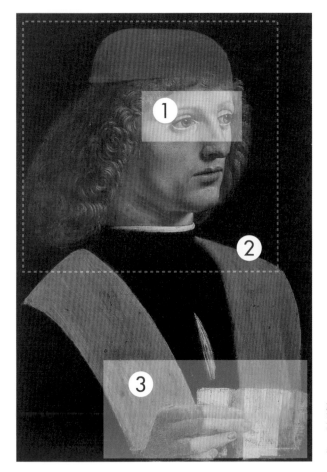

達文西自己也是音樂家，他正是以此身分為米蘭公爵效力，對音樂家自然一點也不陌生。畫中樂師手裡持著樂譜，譜上的音符似乎已在他的心中演奏，臉上因而流露出平和、寧靜的神情，徹底展現出音樂家獨特的氣質。

雖然畫作的完成度不足，但那雙若有所思的眼眸，已足夠凝聚觀畫者的焦點，再次證明達文西獨到的詮釋能力。

解析說明如下

① 栩栩如真的明眸

就是這雙神采動人的眼眸，讓專家相信這部分應該出自達文西之手。他若有所思的看著前方，彷彿正在醞釀音樂表演前的情緒，又有著深受音符旋律所感動的樣子。

② 達文西最愛使用的胡桃木板

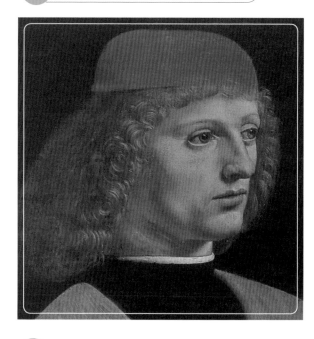

文藝復興時代很流行這種紅色圓帽,但帽子還有一半沒畫上布紋質感,不過畫中人物的神情動人,眼睛像會說話一樣生動,捲曲的金髮也很出色,這些都是達文西擅長的技巧。

這幅畫是以胡桃木為畫板,當時米蘭地區很少人用胡桃木版作畫,只有達文西鍾愛這種材質;此外,他更強力推薦其他畫家使用。專家因此臆測,此畫若非達文西獨力完成,他至少也參與部分的描繪,尤其是生動的臉部最為可能。

③ 曾被覆蓋的一頁樂譜

這原本只是一幅不知名的男子畫像,畫中的圓帽和衣飾都能看到尚未完成的粗略筆觸,男子手持樂譜的部分,原先被後人修補的顏料覆蓋住,直到西元1904年進行古畫維護,才恢復原來畫作的面貌,就是因為這一頁樂譜,此畫才被稱為《音樂家》。

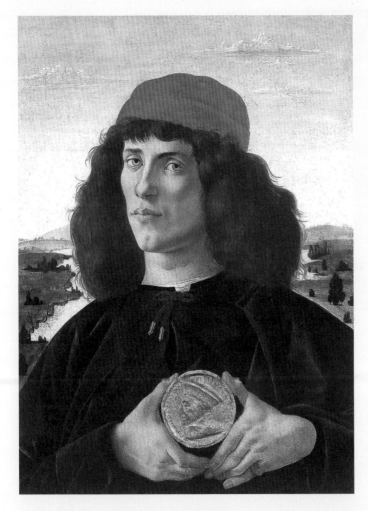

持金幣的男人
約1474年
蛋彩・畫板
57.5 x 44cm
義大利佛羅倫斯
烏菲茲美術館

波提切利
Sandro Botticell
1445～1510年

肖像畫大多在表現其高貴、莊嚴的形象，藉以彰顯其身分地位，因此畫中人物有時也會拿著和身分相關的物品，如切奇莉亞懷中的雪貂和音樂家的樂譜等。

波提切利這幅《持金幣的男人》就很很值得玩味，畫中人手裡刻意突顯金幣上的梅迪奇肖像，眼神還直視著觀畫者，彷彿他有什麼話要說似的，這在文藝復興初期是比較少見的表現方式。

目前仍無法確認畫中男子的身分，他有可能是梅迪奇家族的支持者，也可能是幫梅迪奇設計、鑄造這枚金幣的人。

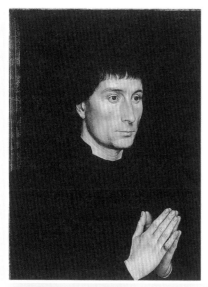
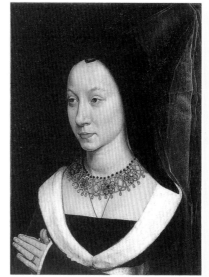

托馬索・波提納利肖像

約1470年
油彩・木板　各 44.1 x 33.7cm
美國紐約　大都會美術館

孟陵 Memling
1435～1494年

這幅肖像畫是孟陵為波提納利夫婦所繪的雙連畫。孟陵同樣運用光線明暗的方法，突顯畫中人物安詳的面容和虔誠的祈禱。

托馬索是佛羅倫斯的梅迪奇銀行的駐布魯日人員，衣服與配件說明這對夫妻的社會地位，他們在1470年結婚，此畫很可能是兩人結為夫妻的紀念畫作。

自畫像　約1506年

油彩・木板 45 x 33cm
義大利佛羅倫斯　烏菲茲美術館

拉斐爾 Raphael Sanzio　1483～1520年

拉斐爾是佩魯吉諾的學生，但也學到了達文西的繪畫技巧。畫中柔和的光線處理確實讓人聯想到達文西，但拉斐爾的肖畫像卻不見達文西筆下神祕難解的謎樣氛圍，反倒是以平實的筆觸呈現人物的安詳和均衡感，這就是拉斐爾恬靜獨特的個人魅力。

最後的晚餐

1495～1498年

■ 儼然是一幕精彩的舞台劇

　　《最後的晚餐》是最足以代表文藝復興時期的經典作品，內容描述耶穌基督自知死期不遠，特邀集十二門徒共進晚餐，並於席間宣佈，其中有一位門徒將會背叛他。此話一出猶如一枚炸彈，十二門徒或震驚、或不敢置信、或竊

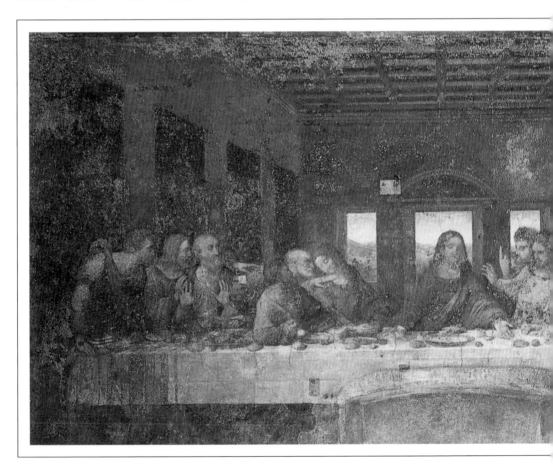

竊私語、或氣憤不平，每個人的表情與動作都反應出最真實的人性，形成相當戲劇性的效果。

這幅畫的構圖也有突破傳統的創舉，以前的畫家總是讓耶穌和門徒「圍桌而食」，很少以這種一字排開的座位安排，但達文西卻以舞台演出的方式，清楚地呈現出每位門徒豐富細膩的肢體語言。

達文西同時採用極其嚴謹的透視法，以前寬後窄的構圖表現立體空間，讓整個房間的焦點聚集在中央的耶穌身上。另外他還讓猶大混在其他門徒中，以往的畫家總是刻意將反叛的猶大和忠誠的門徒分開，讓他遠離耶穌，彷彿萬惡的叛徒沒資格靠近耶穌；但達文西的手法顯然更為高明，猶大與耶穌、門徒同坐，代表敵人和朋友的界線不明，危險可能就在身邊。

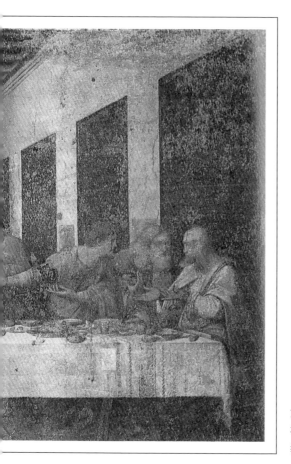

最後的晚餐　約1472～1475年
複合顏料・壁畫 422 x 904cm
義大利米蘭　聖瑪莉亞感恩教堂

此畫是米蘭公爵和夫人贊助修道院的作品，達文西為了這幅壁畫構思良久，經常瞪著空白牆壁發呆。修道院由於遲遲等不到壁畫完成，不知找公爵告了幾次狀，殊不知達文西其實為《最後的晚餐》畫了許多草圖素描。

　　然而濕壁畫的修改十分費事，下筆必須迅速精確，一旦畫錯了就要刮掉畫好的部分重新來過。這對一向慢工出細活的達文西來說確實造成了困擾。他甚至異想天開地自創新顏料，把蛋彩混合油彩直接畫在乾燥的牆面，可惜他調的顏料無法持久，這也就是導致《最後的晚餐》一畫嚴重剝落的原因。

　　幾世紀以來，歷代畫家持續地修修補補，但卻反而使情況更糟，後來義大利聘請專家洗去他人的添筆，才逐漸恢復原畫的風貌。

　　不料二次大戰的砲火又擊中修道院，雖然壁畫在層層沙袋的保護下得以倖存，但劇烈的震動也加速壁畫的損壞，到了1970年代這幅經典作品已然慘不忍睹。幸好經過專家歷時二十一年全力搶救，才在1999年重新對外開放展出，不過為了保護畫作，展出地點嚴格控制參觀人數、時間，並控制一定的溫、濕度，希望讓這幅代表文藝復興時期的經典名畫可以永久流傳。

　　具備嚴謹的構圖，創新的人物位置，複雜衝突的內心戲，達文西《最後的晚餐》儼然是一幕精彩的舞台劇。與其說它是一幅宗教作品，倒不如說它是藉由宗教故事刻畫人性，進行一場善與惡、美與醜、忠誠與背叛的角力。

　　雖然壁畫受損嚴重，但依然絲毫不減其重要性，世人仍一致公認這是文藝復興時期最偉大的作品，對後代畫家的創作更是影響深遠。

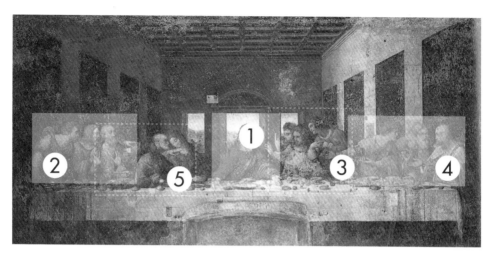

解析說明如下頁

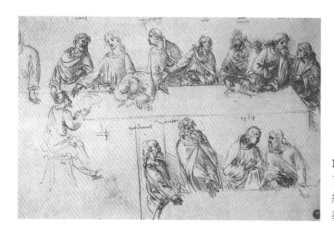

最後的晚餐習作
1494～1495年
紅色粉筆‧畫紙　26 x 39.2cm
義大利威尼斯　美術學院

這幅習作是相當重要的參考，原先專家只能認出耶穌、彼得、
約翰及猶大這些特徵明顯的角色，直到十九世紀發現達文西的
手稿，上面註記了十二門徒的名字，畫中所有人物的身分才得
以確定。

1 安詳平靜的受難者

耶穌基督是整幅畫的中心焦點，他的表情平靜而哀傷，和十二門徒的激動不安剛好形成強烈的對比。

有專家質疑畫中的某些細節似乎不太合理，例如：明明是踰越節的晚餐，為何窗外的景色是白天呢？

但畫作不是完全寫實的作品，否則十三個人也不會全擠在桌子的一側吃飯。達文西應是想利用明亮的自然光線，代替耶穌頭上的光環。

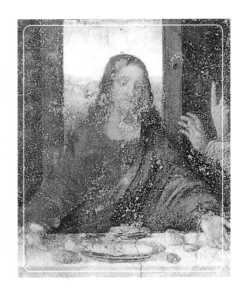

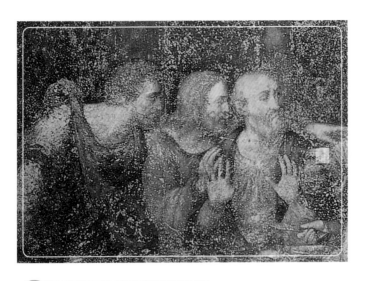

2 以三人為一表現群組

十二門徒大致分為三人一組，由左而右分別是巴托洛莫、小雅各、安德魯，他們三個人表情吃驚，安德魯還舉起雙手，彷彿在抗拒這個令人震驚的消息。

巴托洛莫後來也慘遭剝皮殉道而死，米開朗基羅在《最後的審判》溼壁畫中，還畫了巴托洛莫手持皮囊的一幕。

3　錯置的逾越節晚餐？

右方靠近耶穌的三位分別是湯瑪士、大雅各和菲利普。湯瑪士好像氣得比出了「食指」，大雅各則是一臉不敢置信，他的手停在半空中而不自知，菲利普一臉急於辯解、說明，似乎想表明自己的忠誠。

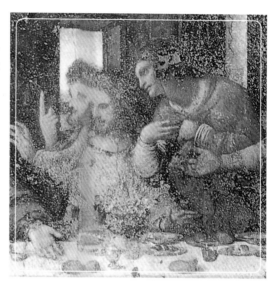

踰越節的食物應該是未發酵的麵包和烤羔羊，但眾人面前的卻是發酵麵包和魚？畫中也沒有最重要的高腳聖杯，部分專家因此推測，這幅畫的主題並非「最後晚餐」，而是耶穌在介紹聖餐（葡萄酒和麵包）的場合。

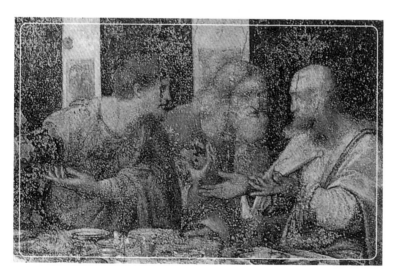

4　左右兩側的遙相呼應

最右邊一組分別是馬太、達太和西蒙，他們離風暴中心較遠，三個人好像湊在一起竊竊私語。最右邊的西蒙只以側面輪廓入畫，剛好和畫面最左邊的巴托洛莫的側臉遙遙呼應，呈現既豐富又均衡的視覺效果。

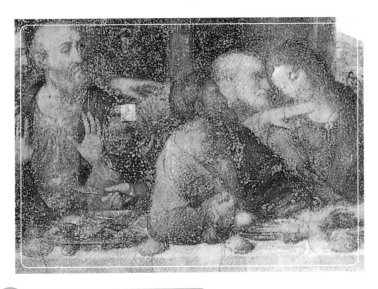

5 陰錯陽差的「天外一刀」

左方靠近耶穌的三位門徒分別是猶大、彼得、約翰。彼得的個性最衝動,他原本坐在猶大後面,卻傾著身子急於知道誰是背叛者。猶大因為大驚失色身體反而往後退,他是全桌唯一把手肘擱在桌面的人,以餐桌禮儀看來是相當不禮貌的,況且他手裡還抓著一個錢袋,裡面裝的恐怕就是出賣耶穌所得的銀幣,看來誰是背叛者不辯自明。

約翰是年紀最小的門徒,所以他在畫中經常是長髮披肩。長相清秀的年輕人,許多畫家還以沉睡之姿來表現他的單純稚嫩,室內的驚慌激動似乎沒有驚擾到純真的約翰,他還是偏著頭逕自沉睡。

最特別的是猶大身後有一隻握刀的手(圖片的左下方),這隻手看來似乎不屬於這三個人?專家推斷這應該是彼得反手握住刀子。他的個性比較衝動,在聖經中他後來確實也持刀砍傷前來逮捕耶穌的士兵,這樣的安排最合理不過;但或許是原畫毀損嚴重,後來的畫家企圖順著握刀的手掌補畫一條手臂,卻陰錯陽差的變成「天外伸來一刀」。

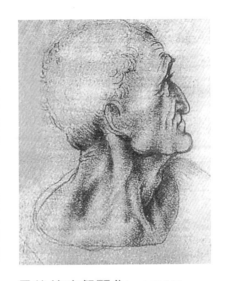

最後的晚餐習作 1495年
紅色粉筆・畫紙 18 x 15cm
英國溫莎　皇家圖書館

這是達文西針對猶大所進行的素描習作。據說達文西在街頭巷尾到處尋找無賴和流浪漢,目的就是為了要詮釋背叛者的嘴臉。

《最後的晚餐》是修道院餐廳中常見的裝飾
主題，這樣當修女、修士用膳之時，就彷彿
和耶穌及十二門徒同在。由於達文西將畫中
人物一字排開，感覺就更像和餐廳內的修士
一起吃飯了。

1652年修道院決定在牆上加開一道門以便進
出，原先的壁畫因而受損嚴重。雖然這道門
後來又補了回去，但耶穌腳部的細節已經受
損而完全看不到了。

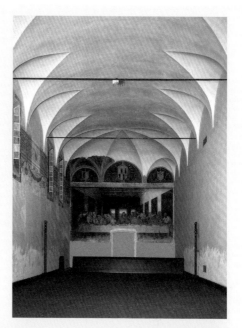

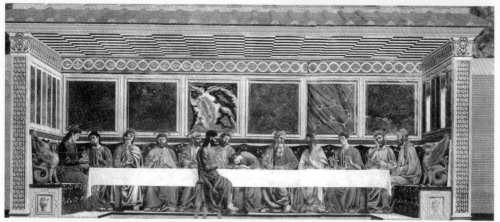

最後的晚餐　1447年

溼壁畫 453 x 975cm　義大利佛羅倫斯　聖阿波羅尼亞修道院

科斯塔諾 Andrea del Castagno　1423～1457

達文西應該就是受到科斯塔諾的啟發，才會把耶穌和十二門徒完全列
於桌子的一側。不過科斯塔諾還是刻意將猶大隔開，讓他獨自坐在長
桌的另一側，頭上沒有聖光，看起來特別陰暗卑鄙。

科斯塔諾以大理石紋裝飾背景的牆面，看起來既隆重又高貴。

後 期 作 品

1500 年 ⟶ 1519 年

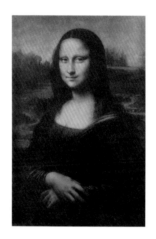

　　達文西在十六世紀初回到了故鄉佛羅倫斯，隨後又前往法國為法蘭西斯一世效力。

　　晚年他的作品並不多，除了中風導致行動不便外，主要也是因為達文西興趣太廣泛了，他不但要幫法王做城鎮規劃，還要發明機械器具，自然會影響到畫作的產量。

　　然而他晚期的作品卻是最成熟、神祕，也最耐人尋味的傑作。

蒙娜麗莎

1503～1505年

■ 以神祕微笑面對百變的世界

據說這是佛羅倫斯富商吉奧孔達替妻子麗莎訂製的，作畫期間約在1503～1506年。當時在佛羅倫斯發展的拉斐爾等畫家應都看過，並從中得到靈感和啟發，但達文西並未把畫交給客戶，反而帶到法國繼續修改，最後成為法王的財產。

本作與《最後的晚餐》都是聞名世界、常被模仿、引用的名畫。不過《最後的晚餐》在達文西生前就已大受肯定，而本作卻是在其死後才曝光，人們對這幅曠世傑作所知不多，更為這件美麗的作品覆上一層神祕的面紗。

十九世紀法國浪漫派、象徵主義喜歡追求神祕，《蒙娜麗莎》那高深莫測的微笑因此大受青睞。但真正讓此畫「暴紅」的事件是二十世紀的失竊記，兩年後此畫失而復得，卻也因此大大走紅，全世界就像瘋名牌般地著迷，就連許多不曾踏入博物館的民眾也紛紛前去朝聖。

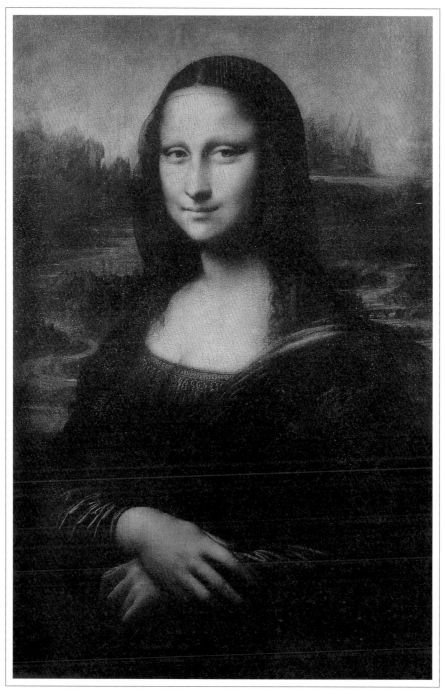

蒙娜麗莎　約1503～1505年
油彩・畫板 77 x 53cm　法國巴黎　羅浮宮

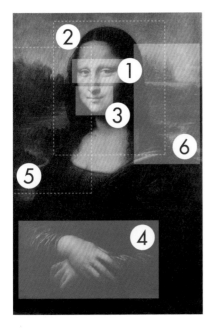

解析說明如下

雖然大家都知道《蒙娜麗莎》的名氣響亮，卻少有人靜下來仔細欣賞其藝術價值。透過以下介紹，或許你對此畫會有更進一步的認識與心得。

此畫已不只是單純的肖像畫，她就像活生生、會呼吸的「畫中仙」，是有體溫、有心跳、有思想的真實人物。當你靜靜地注視著她，她會默然地和你四目相對，當你走動，她的眼神也會隨你移轉，臉上的笑意也似乎更深了。就是這股魔力深深擄獲世人，無怪乎其名氣能歷經五百年而不墜，甚至受盛名之累，不斷地被引用、抄襲、炒作與消費。

《蒙娜麗莎》走過五百年的興衰榮盛，看盡世人的崇拜、好奇與荒謬，但卻始終微笑不語地面對百變的世界，這正是她神祕又吸引人的魅力。

① 失去的睫毛與眉毛

達文西相當擅長描繪眼睛，讓人感覺她的眼神一直注視著觀畫者，甚至靈活到會隨著人而移動。

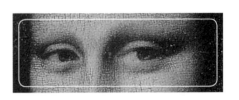

不過蒙娜麗莎竟然沒有眉毛和睫毛，看來是否有點古怪？有一說是文藝復興時期本就流行高額頭，許多仕女會將眉毛剃除，使額頭看起來高一點。不過也有專家認為，這部分很可能還沒畫完。達文西一向求好心切，他可能還在斟酌該怎麼表現，卻等不及完成就不幸去世了。

2 最難理解的一抹微笑

以風景襯托前方人物的肖像畫，最早是從北方法蘭德斯畫派傳到義大利的，不過早期大多以半胸像為主，而這幅《蒙娜麗莎》卻畫到整個上半身的坐姿。

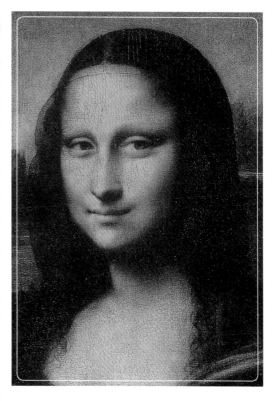

畫中可見蒙娜麗莎雙手交疊靠在椅背上，這種取景比例自此蔚為流行，許多畫家紛紛跟進，效法達文西表現出更多身體和手部的動作，這樣的肖像畫顯然比呆板的半胸「大頭照」生動許多。

蒙娜麗莎的笑容引發許多討論：有人說這是貴婦純潔矜持的淺笑；有人卻覺得是充滿情欲的曖昧笑容；還有人認為笑容裡藏著淡淡哀傷；更有人斷言這是達文西的自畫像，他把睿智的老者隱於青春少婦的容顏之中，巧妙結合了陰陽之美，因此展現雌雄莫辨的神祕微笑……

總之每個人對這抹微笑的解讀有都不同，它似乎帶有生命力，隨著觀賞者的認知角度而有所不同。

3 隨著距離遠近而有不同程度的笑意

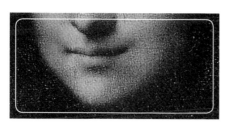

達文西採用暈塗法，用不同的明暗層次堆疊出嘴部的唇形，他並不用線條去勾勒唇形輪廓，所以唇邊的笑意特別生動自然。

有人說近看蒙娜麗莎的嘴，她的笑看來很淺，但如果退後幾步再看她的臉，就會發現嘴角笑意加深了。這是因為隨著光線、距離的不同，顏色層次也會有所變化的關係。

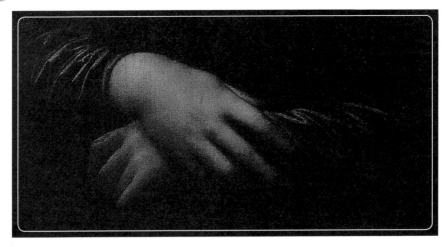

這雙手也深得藝評家的稱讚，它們看起來柔軟自然，很有飽滿的實體感。專門撰寫文藝復興畫家傳記的瓦薩利，曾經特別提及蒙娜麗莎的雙手，説它們生動的程度，彷彿看得見脈搏在皮膚底下跳動。

值得一提的是，達文西前往法國的時候，瓦薩利差不多才六歲，他不太可能看過此畫，也許他是聽其他畫家轉述的。由此可見，當初在佛羅倫斯見過這幅畫的人，對這雙手留下多麼深刻的印象。

5 飄渺靈動的背景山水

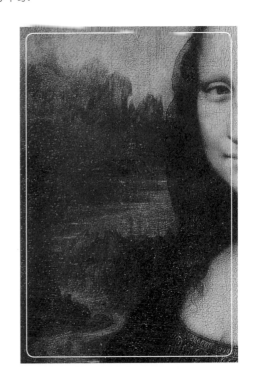

達文西喜歡以飄渺的山水風景來表現空間的遠近，同時又讓人物融入優美的大自然，更顯得靈氣動人。

達文西式的風景很像中國山水畫，遠山飄渺於雲霧之間，近處只見一條無人的小徑通往河邊，頗有空山不見人，但依稀有「人氣」存在。

6 充滿設計的空間弔詭

蒙娜麗莎右側的風景同樣有一座隱約的小橋，雲氣迷漫的山壑之間，依稀還是有「人」可以通行的橋樑。

值得注意的是左右兩側的風景其實一高一低，有小徑的一側地勢較低，有小橋的一側地勢較高，這樣當觀畫者的視線由左往右移，或是由右往左移時，就會覺得蒙娜麗莎也跟著輕微地上升或下降，好像她的目光也隨著觀者移動似的。

視野延伸

蒙娜麗莎失竊記

早期羅浮宮的保全系統當然不可能像電影《達文西密碼》那麼先進，事情就發生在西元1911年8月21日，《蒙娜麗莎》被人偷走啦！而且一開始甚至還沒有人發現，直到第二天畫家路易士‧貝侯（Beroud）照慣例到羅浮宮寫生時才知道畫作遺失了！

當時他正在描繪掛有《蒙娜麗莎》的方廳，結果一早到達羅浮宮，卻發現原本掛畫的牆面只剩下四根釘子，他也不以為意地繼續作畫。但是空了一塊的牆面實在干擾他的心情，最後他忍不住跑去找警衛，詢問何時才會把《蒙娜麗莎》掛回來。

當時大家都以為這幅畫大概是送去拍照，因為當時羅浮宮的畫作經常送進內部拍照留底，誰會想到有人敢在羅浮宮偷畫呢？警衛根本不覺得事有蹊蹺，後來禁不住貝侯一再煩他，只好跑去照相部門查看，這一問才知道大事不妙，《蒙娜麗莎》不見了！

為了調查這起偷竊案件，羅浮宮整整關閉了一個星期，坊間謠言四起，有政治陰謀論的，也有星象家、占卜師出來預言，還有八卦爆料的，就連曾經買過羅浮宮贓品的畢卡索也被找去警局問話，而曾經揚言要燒了羅浮宮的詩人阿波里奈爾甚至還為此被關

了五天。這起竊案沸沸揚揚地炒了大半年，周邊商品自然大賣特賣，《蒙娜麗莎》搖身一變成為無人不知、無人不曉的藝術珍寶。只可惜有關當局一直沒有線索，法國人以為他們已經永遠失去《蒙娜麗莎》了。

誰知就在竊案逐漸冷卻的兩年後，佛羅倫斯某畫廊老闆收到一封信，對方聲稱基於愛國心，要讓被拿破崙搶走的《蒙娜麗莎》回歸義大利所有。畫廊老闆不敢掉以輕心，他偕同烏菲茲美術館館長一起在辦公室等待這位神祕人士，當他們兩人一看到對方從木箱取出的《蒙娜麗莎》，就立刻知道這是真跡。他們故意裝得半信半疑，藉此說服對方把畫留下來檢驗，而這名叫做佩魯基亞的傢伙竟也傻傻地同意，並開價五十萬里拉。之後畫廊老闆和館長立即報警，並在他下塌的旅館逮捕他。

原來佩魯基亞曾經是羅浮宮聘請的木工，竊案發生前一年他才受雇替《蒙娜麗莎》製作一個玻璃木箱，藉此保護名畫不受損害，也因此他發現羅浮宮的保全鬆散無比，輕輕鬆鬆就能把畫偷走。

佩魯基亞被捕後，不敢再提要賣畫的事，一口咬定是為了愛國心才去偷畫的，但這個大老粗根本搞不清楚，其實《蒙娜麗莎》不是拿破崙的掠奪品，而是達文西自己帶去法國的。但許多義大利人還是將他視為民族英雄，最後他只坐了七個月的牢就被釋放。

但整起事件並非如此單純，這樁竊案其實另有幕後黑手，要佩魯基亞去偷畫的集團早就準備好六幅贗品，當竊案的消息傳遍全世界，他們就把這六幅假畫以高價賣給世界各地的藝術收藏家，既然贗品足以讓他們賺大錢，他們根本就不在乎真跡的下落。而佩魯基亞苦等了將近兩年卻仍領不到報酬，終於決定自己接洽買家，這一曝光才讓《蒙娜麗莎》又重見天日。

雖然畫作自義大利找回來，但所有權還是屬於法國，這起事件也促成兩國的文化交流。在歸還《蒙娜麗莎》以前，羅浮宮慷慨允諾讓此畫在佛羅倫斯、羅馬、米蘭等地巡迴展出，義大利人瘋狂湧入博物館爭相目睹達文西的名畫。等《蒙娜麗莎》回到法國，又換成法國人瘋狂湧入羅浮宮，短短兩天就有超過十萬人爭相目睹，這樣的行為已非欣賞藝術而是在趕流行了。

即使是今日，每天依舊有為數眾多的觀光客的前往羅浮宮只為一睹《蒙娜麗莎》的風采，有的遊客看門道，有的純粹看熱鬧，但《蒙娜麗莎》的知名度早已超過藝術欣賞的範疇，這實在是藝術史上最不可思議的現象。

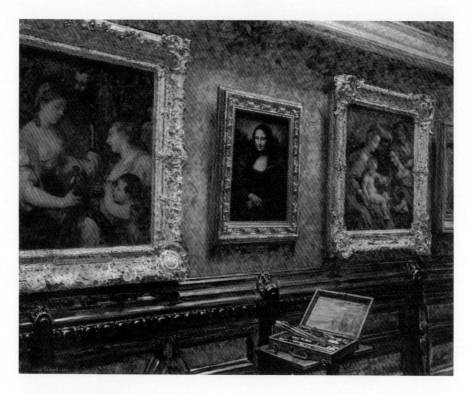

羅浮宮的蒙娜麗莎　1911年
油彩・畫布130.2 x 161.3cm　私人收藏

路易士・貝侯 Louis Beroud　1852～1930年

二十世紀很流行以羅浮宮的展覽室當作繪畫主題，大部分是國外買家訂購的，因為無法千里迢迢親自到法國參觀羅浮宮，於是就聘請畫家畫出羅浮宮裡的景象，這也不失是一種親近藝術的方法。

貝侯當時正在畫這幅《羅浮宮的蒙娜麗莎》，底下還擱著他的私人畫箱，當時左右兩邊掛的是科雷吉歐和提香的作品。可以想像貝侯作品畫了一半，中間卻突然少了《蒙娜麗莎》，那空白牆面會有麼地多礙眼，難怪他會希望館方快點將畫掛回來。

聖母、聖子與聖安妮

約1510年

■ 高度表現人文主義的畫作

聖安妮是聖母瑪麗亞的母親，也就是耶穌的外婆。達文西晚年下了不少功夫研究聖母、聖子和聖安妮，他試過不同的人物組合和構圖，也畫了不少局部習作，而這幅《聖母、聖子與聖安妮》則是其中最登峰造極作品，也是最完整的一件。

過去聖家族的畫作大多以聖母瑪麗亞、木匠約瑟、小耶穌或施洗者聖約翰為主，以聖安妮、聖母和聖子為主題的並不多見，達文西會針對此組合一畫再畫，一定有其道理。

他讓聖母瑪麗亞坐在聖安妮膝上，兩人洋溢著承歡膝下的母女情深；而聖母瑪麗亞也伸手去扶持自己的孩子。這當中有層層複雜的情感，三人的表情、肢體語言都很生動，很有一家和樂的氣氛，難怪這幅「三代同堂」的作品引起熱烈迴響，許多畫家紛紛跟進，拉斐爾、塞西托、拉尼諾等人也都用過類似的構圖處理他們的作品。

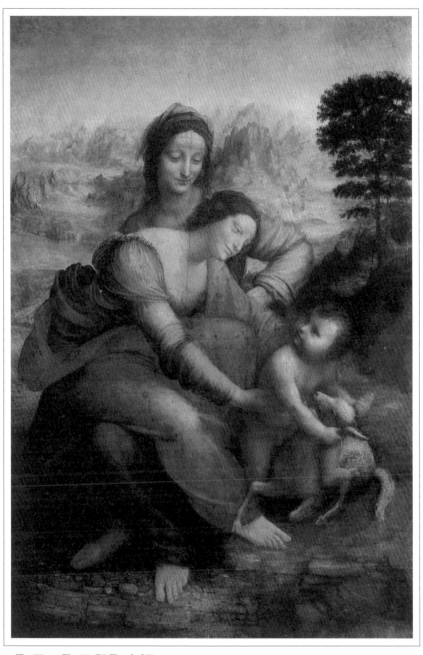

聖母、聖子與聖安妮　約1510年
油彩・畫板 168 x 130cm　法國巴黎　羅浮宮

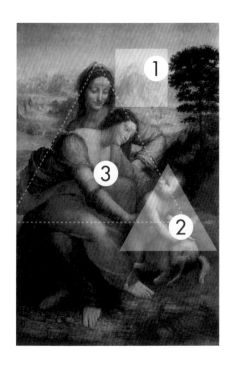

達文西藉由聖安妮、聖母瑪麗亞和耶穌的角色，描繪祖孫三代和樂融融的景象。兩位母親的臉上盡是憐愛與不捨，她們奉獻無私的愛，一生為子女擔憂操勞，達文西選擇以天生的母性來描繪偉大的神性。

晚年的達文西已經不在聖人頭上加光環了，因為他認為人性的光輝遠比刻意營造的神性光環更能感動人心。這種高度表現人文主義的畫作，正是文藝復興的最佳典範，也為傳統宗教畫作注入全新的生命力。

1 更上一層樓的山水意境

縹渺的遠山霧氣很像講究意境神韻的中國山水，同時將整幅畫的景深拉得更遠，給人氣韻生動，天地無窮盡的感覺，達文西從年輕時就開始練習以空氣遠近法來表現大自然，至此已達到爐火純青的境界。

2 救贖世人的人子羔羊

達文西畫過許多小孩和動物的習作，因此很能掌握孩童嬌憨可喜的神態，畫中的小男孩頑皮地抓住小羊的耳朵，看來他玩得正起勁呢！

不過羔羊在基督教中象徵耶穌救贖世人的使命，所以從宗教上解讀，即使聖母不捨地想抱起她的孩子，然而小耶穌卻緊緊抓住自己的命運不肯鬆手。

3 以等腰三角形呈現穩重構圖

祖孫三代以等腰三角形的構圖呈現，所以即使三人各有各的動作，整體看來依舊相當均衡、穩重。

聖母瑪麗亞彎身去拉小耶穌，慈愛的眼神中帶著淡淡憂傷，她知道兒子將來的命運，臉上難免露出既憐又愛的神情。

聖安妮的心情又何嘗不是如此？她雖然微笑注視懷中的女兒和一旁的外孫，但想到聖母瑪麗亞即將承受的喪子之痛，她的內心恐怕也是無限的憐惜。

表面上這是一幅祖孫三代的天倫之樂，但達文西卻細膩地捕捉到這些人物內心的哀愁，及進而展現出的悲劇性。

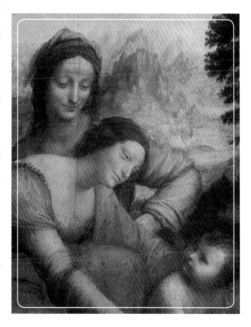

達文西為《聖母、聖子與聖安妮》
所做的各種習作

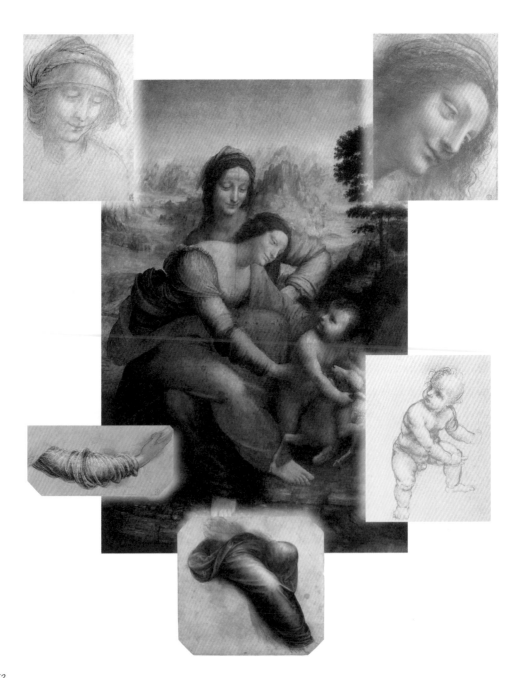

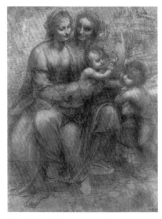

這幅素描完成的時間較早，雖然達文西沒有以這張素描進行彩繪，但其中所展現的明暗技法和新穎構圖，已經在佛羅倫斯造成轟動。他原本企圖表現出施洗者約翰和耶穌的互動，但後來改成更活潑生動的小羊。

素描中的聖安妮手指天空，小耶穌也伸出祝禱的手勢，達文西經常使用神祕的手勢暗示天命，但後來羅浮宮那幅拿掉了宗教意味較濃的手勢，改以更自然、更符合一般凡人的姿態入畫。

聖母、聖子、聖安妮與施洗者約翰　1507～1508年
黑色粉筆、鉛白顏料・畫紙　141.3 x 104cm　英國倫敦　國家畫廊

視野延伸

聖母、聖子與聖安妮　1424年
蛋彩・畫板 175 x 103cm
義大利佛羅倫斯　烏菲茲美術館

馬薩奇歐 Masaccio　1401～1428年

早年馬薩奇歐也有相關主題的作品，畫中的聖安妮是以老者的形象表現，達文西卻是刻意淡化聖安妮的老態，以外在的美感來表現內心之美。

馬薩奇歐的作品尚未完全脫離中世紀宗教藝術的影子，整幅畫顯得莊嚴神聖，人物的表情動作則略嫌呆板。

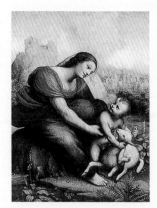

聖母、聖子與羔羊　1515年
油彩・木板　義大利米蘭　波帝・裴佐里美術館

塞西托 Cesare da Sesto　1477～1523年

塞西托是義大利畫家，他的作品受達文西影響很深，這幅作品顯然參考自達文西的《聖母、聖子與聖安妮》，只不過當時不太流行聖安妮的主題，所以他只保留聖母與聖子間的互動。

施洗者聖約翰

■ 高深莫測的眼神和微笑

　　聖經裡的施洗者聖約翰長年在荒漠苦修，只以獸皮蔽體、果實和蜂蜜裹腹，因此畫中的施洗者聖約翰總是滿臉風霜、瘦骨嶙峋的，但達文西卻反其道而行，塑造出豐腴美麗的年輕形象。

　　這幅畫可能是達文西生前的最後一件作品，畫中聖約翰的形象源自達文西一幅已經佚失的畫作《報喜天使》。如此年輕俊美的施洗者聖約翰在西洋繪畫史上實屬罕見，達文西更改其形象必有他的深意，並為作品增添了許多神祕性。

　　有專家懷疑這不是施洗者聖約翰的畫像，畫中的十字架和獸皮可能是後人加筆的。達文西畫的也許是報喜天使或酒神巴克斯，因為這兩者比較符合畫中青春健美的形象。就算達文西畫的是施洗者約翰，畫中的十字架也幾乎隱藏在黑暗中，可見他並不想宣揚宗教神性，而是刻意要以青春姣好的面容傳達某些意義。

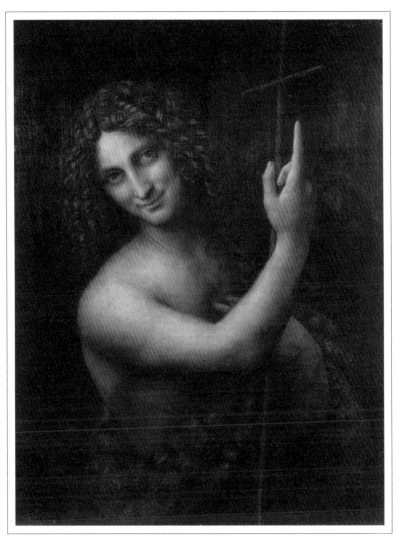

施洗者聖約翰 約1513～1516年
油彩・木板 69 x 57cm 法國巴黎 羅浮宮

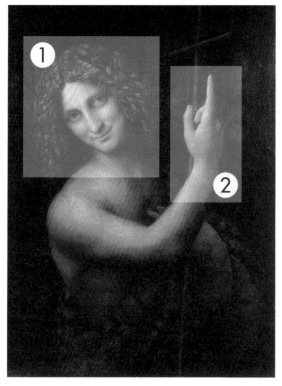

解析說明如下頁

達文西晚年對於明暗對比和暈塗法的應用早已爐火純青，施洗者聖約翰感覺上好像被神祕的霧氣籠罩著，不過有道神祕的光源映照在他的身上。只見他兩眼直視觀畫者，同時作出手勢指向天空，直接向世人宣佈救世主的降臨。

由於達文西不以僵硬的線條勾勒人物的輪廓，而是以顏色和陰影堆疊出層次，所以施洗者聖約翰看來特別豐潤柔軟，更特別的是他臉上高深莫測的眼神和微笑，簡直就像男性版的《蒙娜麗莎》。

在荒蕪黑暗的天地間，一道不知名的光束照亮天使般的容顏，他既像秀雅的少女，也像俊俏的青年。他的表情似乎有話想說，只見他雙眼、嘴角都浮現笑意，仔細一看，他卻是手裡握著十字架的施洗者聖約翰。

他指著上方，好像在說：「基督就要降臨了，你要跟著我走上苦行贖罪的道路？還是要繼續沉溺於青春、美麗、享樂的世俗愛欲？」這般謎樣的表情，深深蠱惑世人的心，也為達文西的作品留下神祕的句點。

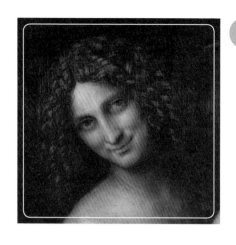

1 雌雄莫辨的天使臉孔

畫中的施洗者約翰有一頭美麗的鬈髮，他的笑容近乎嫵媚，光看細緻的五官、秀氣的眼神和笑容，會讓人有雌雄莫辨的錯覺。

達文西筆下的男性一向具陰柔之美，所描繪的男性往往是文雅清秀的，這點剛好和米開朗基羅相反。米開朗基羅筆下的女人都有結實的肌肉，看起來比較陽剛健美。

2 指向天堂的神祕手勢

達文西很喜歡以手勢來豐富繪畫語言，在《岩窟聖母》、《聖安妮》等素描中，也能見到相同的手勢。

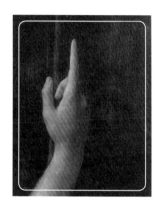

這個一指手勢和神祕的微笑都算是達文西的註冊商標，好像他在畫中「意有所指」；然而後來的畫家一味模仿達文西風格，依樣畫葫蘆的「為指而指」，反而讓這個手勢流於浮濫了。

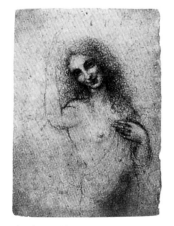

肉身天使 1513～1517年
粉筆‧畫紙 26.8 x 19.7cm
私人收藏

這是達文西為《報喜天使》所作的習作，畫中的大天使加百利有美麗的容顏，但天使是沒有性別的，他可以是男性，也可以是女性。

達文西似乎認為活生生的天使應該同時具備兩性的特徵，所以他讓加百利有著少女的胸部，同時也有勃起的陽具。

曾經因同性戀被起訴的達文西，老年時是否想藉這樣的作品傳達一些聲音？有時候性與愛是無關性別，不受宗教、道德約束的，而《施洗者聖約翰》則和這幅習作的構圖相當類似。

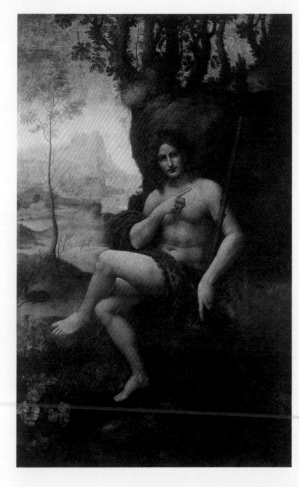

酒神 1510～1515年
蛋彩、油彩・畫板轉畫布
117 x 115cm
法國巴黎　羅浮宮

這幅畫作究竟是否為達文西所作，目前仍然意見紛歧，就連畫中人物的身分也很難認定。他身上的獸皮和手勢很像《施洗者聖約翰》，但頭上的桂冠和手杖卻又是酒神的象徵，因此有人稱此畫為《荒野中的施洗者聖約翰》，也有人直接稱為《酒神》。

酒神巴克斯是羅馬神話中代表歡愉享樂的神祇，和荒漠苦修的施洗者聖約翰剛好形成強烈的對比。晚年的達文西似乎想藉由此畫，進而省思與回顧生命，從《蒙娜麗莎》、《酒神》到《施洗者聖約翰》似乎都有此意涵。

我們隱約可以感覺到，達文西企圖脫離宗教、傳統的框架，讓蒼老與青春對話，讓性別趨於模糊，讓情愛逸樂的渴望，從苦修贖罪的宗教主題中跳脫出來。

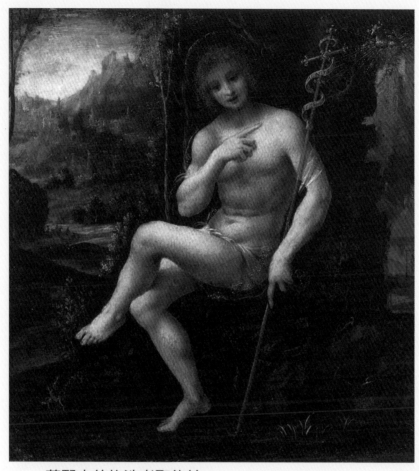

荒野中的施洗者聖約翰
油彩・畫板 24 x 24cm　英國愛丁堡　蘇格蘭國家畫廊

拉尼諾 Bernardino Lanino　1512〜1581

拉尼諾是義大利畫家，繪畫技法深受達文西影響。這幅畫作
的構思明顯來自達文西的作品，晚年的達文西已經是公認的
藝術大師，許多年輕畫家都會模仿達文西的構圖和技法。

後記

達文西效應

在瞭解達文西的生平、研究與最具代表的畫作之後，現在讓我們再來看看，這位多才多藝的大師為後世帶來了哪些效應？

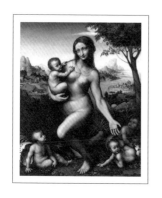

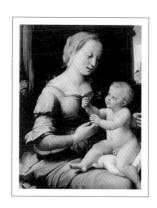

模仿達文西

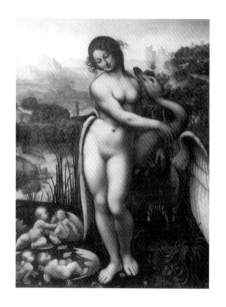

　　達文西留下的畫作雖然不多，卻替原先的繪畫美學帶來全新的視野，自然成為其他畫家模仿、學習的對象。

　　這些仿作或許原創性不足，卻讓我們瞭解達文西對後代的繪畫潮流產生哪些驚人的效應，尤其達文西的部分畫作早已失傳，從後人的仿作中，我們多少也可以瞭解他曾經有過的作品構思。

紡紗聖母

約1501年

　　達文西有《紡紗聖母》的習作，他在手稿中也提到，「自己正在進行《紡紗聖母》的繪圖，準備從佛羅倫斯回米蘭之後，便要交給法國大使羅貝特」。文獻記載也證明羅貝特確實收到此畫，可惜原畫今日已經失傳，目前只有兩個類似的版本可以一探原貌。

　　其中的版本一，可能是出自達文西的工作坊，專家推測應該是達文西構圖後，再交由弟子完成的作品。小耶穌的臉龐和前景岩石很有可能出自達文西之手。耶穌手裡拿著紡紗捲軸，藉此象徵十字架的救贖，過去達文西也曾經以花朵象徵十字架。不過達文西很少以大海為背景，這幅《紡紗聖母》是唯一的例外。

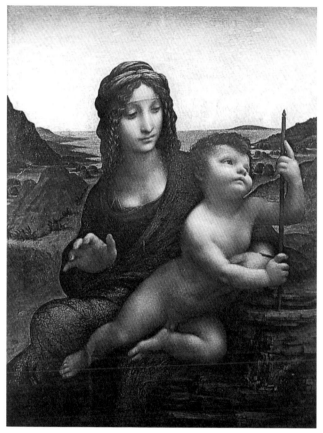

紡紗聖母 約1501年
油彩・畫板 48.3 x 36.9cm 私人收藏

這幅畫原存放在蘇格蘭的公爵城堡,但2003年8月卻
被兩名歹徒劫走,他們佯裝成觀光客入內參觀,接著
制住年輕的導覽人員,並順利劫走名畫揚長而去,此
畫目前為止依舊下落不明。

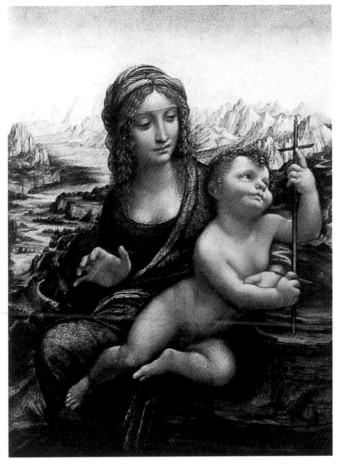

紡紗聖母　約1501～1507年

油彩・畫板 50.2 x 36.4cm　紐約　私人收藏

這幅《紡紗聖母》的技巧更為成熟精湛，畫中人物的表情
動作，以及山水配置等都像達文西的作品，它應該也是出
自達文西工作坊的作品，創作時間可能在《蒙娜麗莎》之
後，畫中的山水風景同樣是左低右高，河面同樣架著一座
無人小橋。

細部解說

聖母的臉龐美麗中略帶點哀傷，耶穌的表情和鬢髮非常生動，堪稱一幅技巧卓越的佳作。

紡紗聖母習作　約1501年
紅色粉筆・畫紙 25.7 x 20.3cm
義大利威尼斯　美術學院

達文西這張素描普遍被認為是《紡紗聖母》的習作，兩者的姿勢和表情相當神似。

麗達與天鵝

約1530年

　　《麗達與天鵝》出自希臘神話，內容是天神宙斯愛上了斯巴達王妃——麗達，於是化身成天鵝靠近她。麗達後來生下兩顆蛋，孵化後生了兩男兩女，其中包括絕世美女海倫，以及後來成為雙子星座的卡斯特和波呂克斯。

　　達文西晚年似乎把繪畫主題轉向希臘、羅馬神話，例如：《酒神》和《麗達與天鵝》。

　　達文西的手稿中有許多關於麗達的習作，看來他曾經針對此主題嘗試過各種構圖，先有跪姿麗達，後來又改成站姿，看得出來達文西做了許多準備和練習，可惜原畫在十七世紀就不見了，如今我們只能從後人的仿作中，一窺這幅充滿情愛聯想的浪漫作品。

麗達與天鵝 約1530年
油彩・畫板　德國卡賽爾博物館

加皮特利諾 Giampietrino
約1500～1540年

這幅畫原先被認定是達文西所作，但現在專家們普遍認定這是達文西的學生——加皮特利諾的作品。

畫中並沒有出現天鵝，而是由初為人母的麗達，滿心歡喜地抱起孩子，好像要呈現給天神宙斯看般。

麗達與天鵝的習作
達文西為麗達設計了相
當別緻的髮型，同時也
想過幾個不同的構圖，
可見他對這件畫作曾經
進行縝密思考並且認真
的研究過。

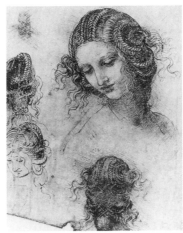
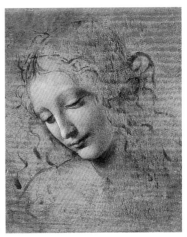

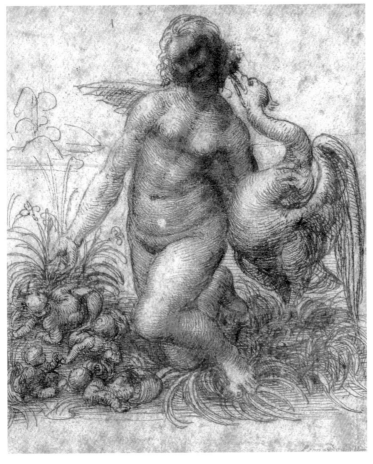

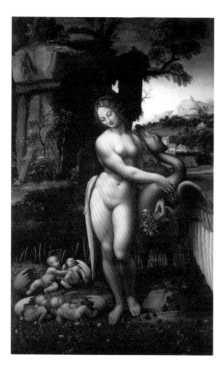

版本二的作者不詳，但畫風明顯是承襲自達文西門下。

在這個版本中的麗達貌似嬌羞地依偎在天鵝身邊，而她的孩子才剛剛從蛋裡孵出，暗喻男女性愛與生命延續的主題。

麗達與天鵝　約1508～1515年
油彩‧畫板 130 x 77.5cm
義大利佛羅倫斯　烏菲茲美術館

佚名

版本三

據說此版本是最忠於達文西原創的版本。

天鵝渴望地伸長頸子靠向麗達，麗達的身體雖是朝向著天鵝，但臉龐卻轉向另一邊看著孩子們。她臉上掛著嬌羞含蓄的笑，顯然是已經默許這場風流韻事的發生。

麗達與天鵝　約1505～1510年
油彩‧畫板 69.5 x 73.7cm
英國英格蘭薩利斯堡市威爾頓宅邸

塞西托 Cesare da Sesto
1477～1523年

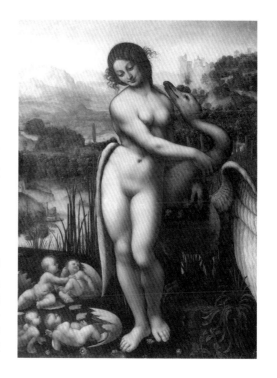

安吉利戰役

1503～1505年

　　《安吉利戰役》是達文西受邀，為佛羅倫斯市政廳而作的壁畫，同時接受委託的還有米開朗基羅，作畫主題則是「卡西納戰役」。

　　讓兩位文藝復興大師，為市政廳繪製兩場光榮勝利的戰役壁畫，想來是別具意義的美事；只可惜陰錯陽差，這兩位大師都沒有完成作品。

　　米開朗基羅只進行到草圖階段，而達文西只在牆面上畫了中段的騎馬戰士圖，圖中充滿律動感的士兵和戰馬，讓當時的畫家爭相模仿學習。但遺憾的是後來大廳擴建，達文西的原創壁畫就此消失了。

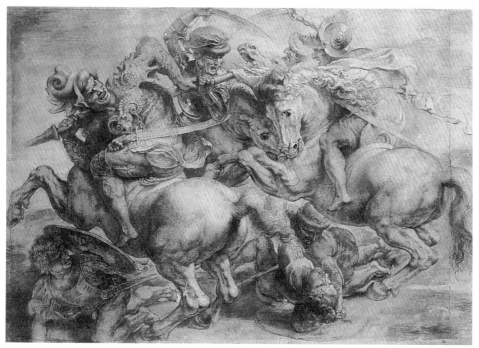

安吉利戰役（局部） 1503～1505年
粉筆・鋼筆・水彩・畫紙
45.2 x 63.7 cm 巴黎羅浮宮

佚名

這是所有仿作中最精彩的一幅，中間部分是不知名畫家在十六世
紀初期的仿作，而十七世紀的巴洛克畫家——魯本斯（畫家生平
可參見《從0開始圖解西洋名畫》頁62）把畫面側邊的戰士和長劍
畫得更完整。

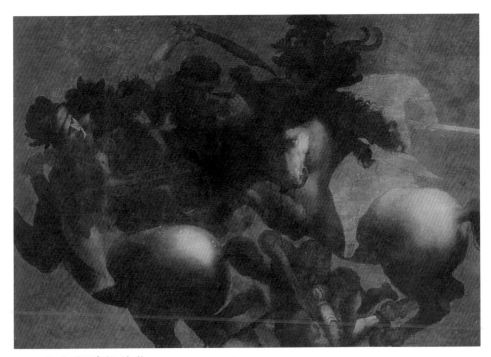

安吉利戰役仿作 1503～1505年
油彩・畫布 85 x 115cm
私人收藏（已遺失）

這也是當時藝術家臨摩的作品。

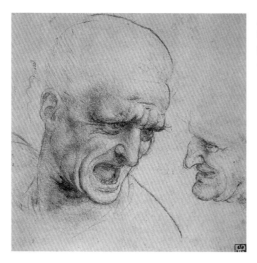

頭部習作 1504～1505年
銀筆・粉筆・畫紙19.1 x 18.8 cm
匈牙利 布達佩斯美術館

這兩張圖都是達文西為《安吉利戰役》所
作的士兵習作，戰士面容扭曲、大聲嘶吼
殺敵的表情相當生動。

安吉利戰役習作 1503～1504年
鋼筆・墨水・畫紙
義大利佛羅倫斯 烏菲茲美術館

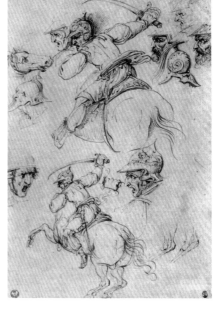

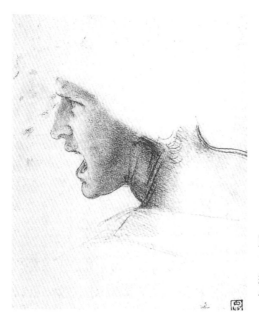

戰士頭部習作（'The Red Head）
1504～1505年
紅色粉筆・畫紙 22.6 x 18.6 mm
匈牙利 布達佩斯美術館

挑戰達文西

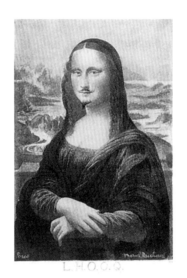

　　優秀的畫家不會只是一昧地模仿達文西，而是會吸收他人之長，進而發展自己的風格特色。

　　拉斐爾就是此種令人敬佩的畫家，他深受達文西影響，然而他筆下的聖母格外柔和、甜美又平易近人，展現出另一種截然不同的溫暖圓潤，也讓拉斐爾得以建立自己的風格地位，與達文西和米開朗基羅並列文藝復興三傑。

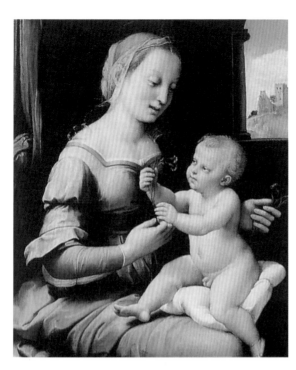

粉紅色聖母　1506～1507年
油彩・畫布27.9 x 22.4cm
英國倫敦　倫敦國家畫廊

拉斐爾 Raphael　1483 ～1520年

前一章比較過拉斐爾《草地上的聖
母》與達文西的《岩窟聖母》，而
這幅《粉紅色聖母》明顯也受到達
文西的《持花聖母》所影響。

但如今提到聖母聖子像的繪畫作
品，拉斐爾恐怕是最具代表性，也
最受世人喜愛的畫家。

戴珍珠的少女　1858～1868年
油彩・畫布 70 x 55cm
法國巴黎　羅浮宮

柯洛 Jean-Baptiste-Camille Corot
1796～1875年

十九世紀的寫實派畫家柯洛，仍然讓畫中
的模特兒放下頭髮，雙手交疊於膝上，
《蒙娜麗莎》的影子依稀可見。

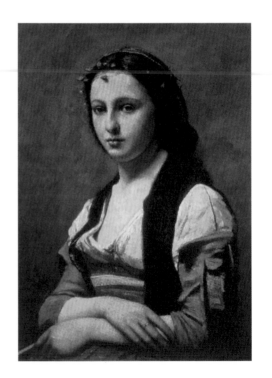

有些畫家借用達文西的作品進一步發揮，並非為了學習古典大師的繪畫技巧，而是意在挑戰五百年來的美學準則和權威。尤其名畫《蒙娜麗莎》在1911年失竊，兩年後又戲劇性地尋獲，其走紅、受歡迎的程度，已經遠遠超過藝術美學的範圍。

　　當時的達達主義和超現實主義特別喜歡拿蒙娜麗莎來開玩笑，畫了不少諷刺、作怪的漫畫塗鴉。畫家杜象甚至找來《蒙娜麗莎》的印刷品，再加畫幾撇滑稽的鬍子，即聲稱他完成一幅創作。這種「膽大妄為」的行止，讓傳統派大力譴責，卻讓前衛派鼓掌叫好，沒想到還真有美術館願意收藏這幅作品呢！

　　《蒙娜麗莎》實在太有名了，以蒙娜麗莎為題材再度發揮的作品不勝枚舉，法國立體派的勒澤，美國普普藝術的安迪沃荷、魏瑟曼，就連超現實主義大師達利也不忘拍一張蒙娜麗莎式的合成照。即使到了現代，藝術家依舊樂此不疲，哥倫比亞畫家波特羅畫了胖嘟嘟的蒙娜麗莎，巴西藝術家慕尼茲則是用果醬和花生醬，畫了兩幅真正可以吃的《蒙娜麗莎》和《最後的晚餐》。達文西的效應從早期純粹是藝術的模仿、學習，到近代的挑戰（甚或挑釁），如今幾乎成了被大眾消費的商品。

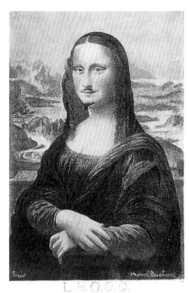

L.H.O.O.Q.

L.H.O.O.Q.　1919年
印刷品・鉛筆 19.7 x 12.4cm
美國費城　費城美術館

杜象 Marcel Duchamp
1887～1968年

這幅畫的名稱讓人摸不著頭緒，不過如果
用法文來唸，它的發音類似 Elle a chaud au
cul。意思是「她有一個熱屁股」，這非但
是諷刺蒙娜麗莎紅得「發燒」，主要也是
開達文西玩笑，暗指他的同性戀傾向。

蒙娜麗莎

波特羅 Fernando Botero Angulo
1932～

這幅胖胖版的蒙娜麗莎，是
哥倫比亞畫家波特羅的作
品。 他喜歡把畫中人物畫
得圓圓胖胖的，其中Q版的
《蒙娜麗莎》更是受到世人
喜愛。

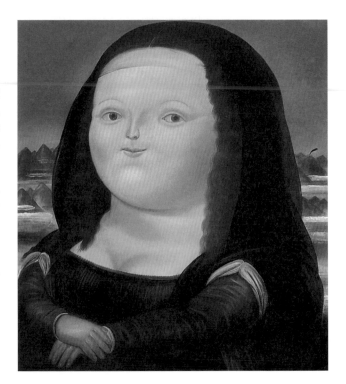

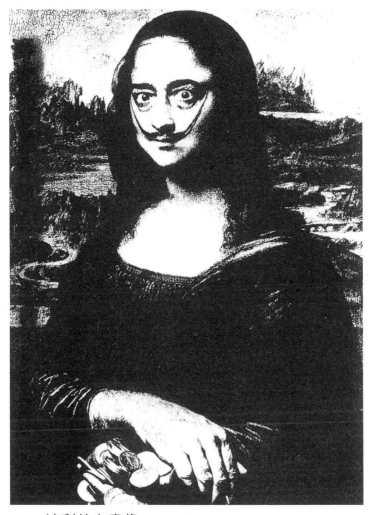

達利的自畫像　1954年

達利 Salvodor Dali
1904～1989年

達利很愛拍搞怪的照片，此畫或許自比蒙娜麗莎的偉
大，同時仿效杜象，特別誇張出兩撇上翹的鬍子。

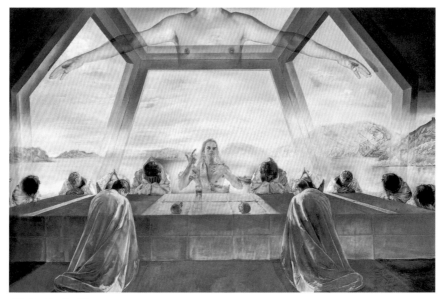

最後的晚餐　　1955年
油彩·畫布 167 x 268cm
美國華盛頓　華盛頓國家畫廊

達利 Salvodor Dali
1904～1989年

達利以精密計算的五邊形,構築一個既神祕
又具現代感的新宇宙,重新詮釋達文西的經
典作品,成就了不受拘束且天馬行空的達利
風格。

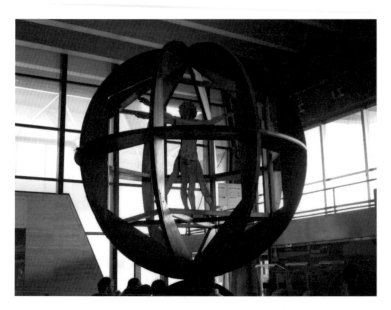

維特魯維安人的現代
雕塑版本
羅馬　達文西機場
攝影 花敬霖

切羅利 Mario Ceroli
1938年～

切羅利是義大利的木雕藝術
家,他從達文西的《維特魯
維安人》得到靈感,完成雕
塑版的人體解剖圖。

消費達文西

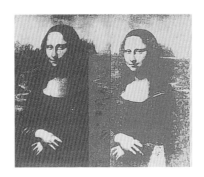

　　達文西是少數從文藝復興時代，一直紅到現在的藝術家。他的手稿在十九世紀被發現，二十世紀又因《蒙娜麗莎》的失竊案而知名度竄升，當時《蒙娜麗莎》的海報、卡片就已經大賣特賣了。

　　安迪沃荷更是把《蒙娜麗莎》拿來大量印刷再組合，創作出一種更普及、平民化的藝術。自此，媒體廣告更是經常拿達文西的作品當素材，利用大眾熟悉的圖像，來增加廣告商品的知名度。

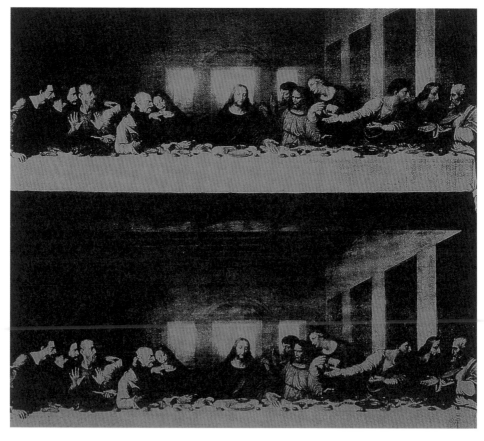

最後的晚餐 1986年
壓克力・絹印・畫布 101.6 x 101.6cm

安迪・沃荷 Andy Warhol 1928～1987年

把名人圖像拿來不斷複製、販售，這就是安迪沃荷的藝術理念。
藝術不再是高不可攀，它也可以有商機，可以像商標一樣「世俗
化」。安迪沃荷把名人肖像、古典名畫拿來消費，成功打造通俗
藝術的王國。

與達文西畫作相關的小說、電影也不時可見，其中最值得一提的莫過於全球狂銷三千萬冊，由丹‧布朗所撰寫的小說——《達文西密碼》。

　　雖說這部小說看似消費了達文西，卻也因為小說的熱賣，再次帶動一股達文西風潮。探討達文西生平和作品的書籍接二連三出版，許多原先對達文西一知半解的新新人類，開始對這位曠世奇才感到興趣，進而學著去欣賞他的作品，這也不失為一種相輔相成的效果。

　　然而達文西的知識、發明和藝術創作可以說是包羅萬象，他的世界就像深不可測、無邊無際的大海，一本小說僅僅是滄海一粟，未來也許有人會提出更驚人的論述，寫出更異想天開的小說，創作出更具新意的藝術作品，達文西效應延續五百年而不墜，而且還會繼續蓬勃發展下去。

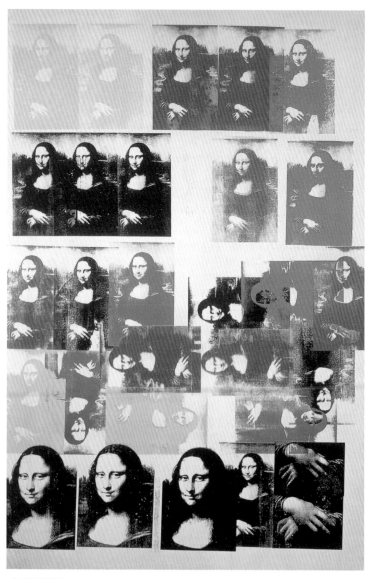

蒙娜麗莎　1963年

合成聚合塗料・絹印・畫布　320 x 208.5cm　私人收藏

安迪・沃荷 Andy Warhol　1928～1987年

國家圖書館出版品預行編目（CIP）資料

從〇開始圖解達文西／陳彬彬著 . -- 二版. -- 臺中
市：晨星, 2020.09
　面； 公分. -- （Guide book；204）
ISBN 978-986-5529-44-4（平裝）

1.達文西（Leonardo, da Vinci, 1452-1519）
2.藝術家 3.科學家 4.傳記

909.945　　　　　　　　　　　　　　109011403

Guide Book 204

從〇開始圖解達文西
從不同角度欣賞達文西的作品與重點

作者	陳彬彬
主編	莊雅琦
美術編輯	曾麗香
封面設計	賴維明
創辦人	陳銘民
發行所	晨星出版有限公司 407台中市西屯區工業30路1號1樓 TEL：04-23595820　FAX：04-23550581 行政院新聞局局版台業字第2500號
法律顧問	陳思成律師
初版	西元2008年2月28日
二版	西元2020年8月23日
總經銷	知己圖書股份有限公司 106台北市大安區辛亥路一段30號9樓 TEL：02-23672044／02-23672047 FAX：02-23635741 407台中市西屯區工業30路1號1樓 TEL：04-23595819FAX：04-23595493 E-mail：service@morningstar.com.tw 網路書店 http://www.morningstar.com. tw
訂購專線	02-23672044
郵政劃撥	15060393（知己圖書股份有限公司）
印刷	上好印刷股份有限公司

線上讀者回函

定價 350 元
ISBN：978-986-5529-44-4

Published by Morning Star Publshing Inc.
Printed in Taiwan

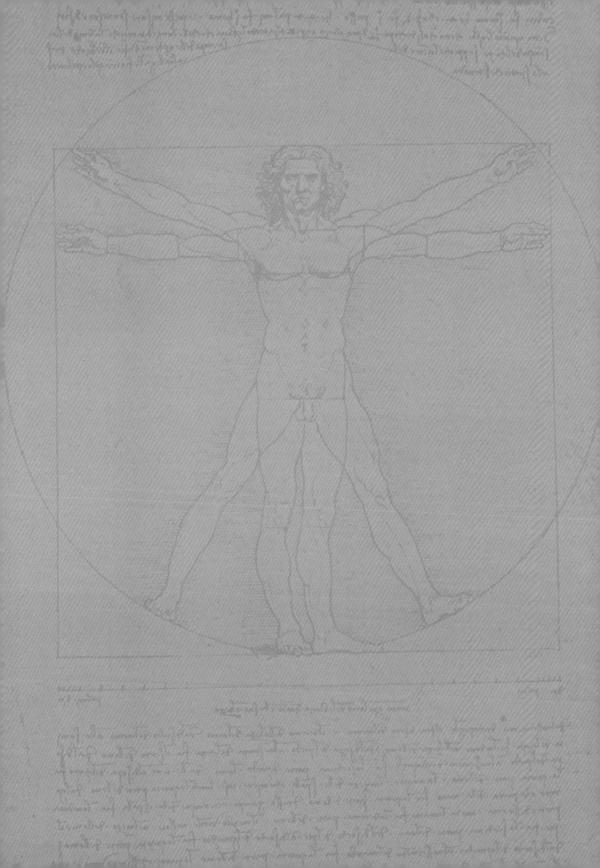

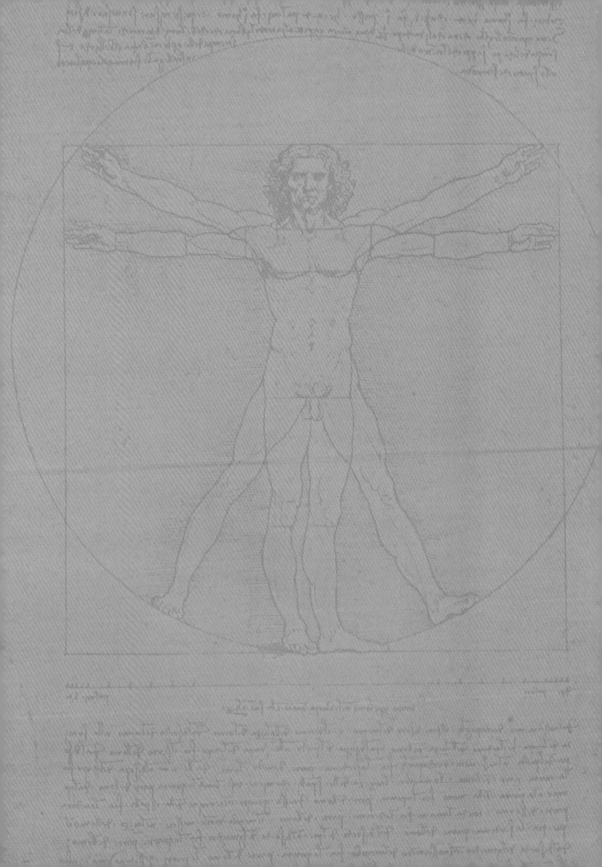